纸上四季

二十四节气剪纸图录

周冬梅　著

 海峡出版发行集团 | 福建美术出版社
THE STRAITS PUBLISHING & DISTRIBUTING GROUP | FUJIAN FINE ARTS PUBLISHING HOUSE

图书在版编目（CIP）数据

纸上四季：二十四节气剪纸图录 / 周冬梅著．--
福州：福建美术出版社，2022.10
ISBN 978-7-5393-4396-9

Ⅰ．①纸… Ⅱ．①周… Ⅲ．①二十四节气－剪纸－民
间工艺－中国－图录 Ⅳ．① J528.1-64

中国版本图书馆 CIP 数据核字（2022）第 168043 号

出 版 人：郭　武
责任编辑：侯玉莹　郑　婧
装帧设计：黄长基

纸上四季——二十四节气剪纸图录

周冬梅　著

出版发行：福建美术出版社
社　　址：福州市东水路 76 号 16 层
邮　　编：350001
网　　址：http://www.fjmscbs.cn
服务热线：0591-87669853（发行部）　87533718（总编办）
经　　销：福建新华发行（集团）有限责任公司
印　　刷：福州万紫千红印刷有限公司
开　　本：889 毫米 ×1194 毫米　1/24
印　　张：5
字　　数：62.5 千字
版　　次：2022 年 10 月第 1 版
印　　次：2022 年 10 月第 1 次印刷
书　　号：ISBN 978-7-5393-4396-9
定　　价：58.00 元

目 录

第一章　剪纸前的准备

第二章　二十四节气剪纸

第一章　剪纸前的准备

剪纸的文化

剪纸的背景

　　剪纸是一种镂空艺术，在视觉上给人以透空的感觉和美的艺术享受。中国剪纸有3000多年历史，最早，人们在金箔、皮革、树叶等薄皮材料上刻各种纹样制成装饰品，汉代有了手工造纸，人们就利用纸张剪成各种剪纸花样，逢年过节时便把剪纸贴在门、窗、灯笼、糕点、菜肴上，装点生活。几千年来，剪纸艺术已经扎根于民间，深入寻常百姓生活中，成为我国代代传承的一种习俗文化，是我国最具特色的手工艺术代表之一。中国剪纸2009年被联合国教科文组织列入《人类非物质文化遗产代表作名录》。

　　剪纸是我国劳动人民在农耕社会民俗生活中创造的民俗文化艺术，所以它广泛使用于民俗活动中，流传于我国的大江南北，因地域和生活习惯的不同形成了各地不同的风格特点，总体来说有北派剪纸和南派剪纸之分。北派剪纸的特点是粗犷豪放，而南派剪纸则有着婉约细腻的风格。本书将与大家分享南派剪纸中的浦城剪纸。浦城剪纸有1700多年的历史，它的艺术风格既有北派剪纸的粗犷大气，又含南派剪纸的细腻秀气。千百年来，剪纸这一古老的民间美术作为"母亲的艺术"，融入浦城传统的岁时节令，成为民俗活动中"美的使者"。在一代代"剪花嫂（婆）"的传承中生生不息，表现出强大的生命力。浦城剪纸在2014年被列入《国家级非物质文化遗产代表性项目名录》。

　　如今，剪纸的天地更为广阔了，产品包装、商标广告、室内装潢、服装、书籍装帧、邮票、报刊题花、连环画、舞台美术、动画、影视等各个设计领域都有它的倩影。它已走向世界，名扬四海，成为全人类的文化财富与艺术瑰宝。

剪纸的基本语言

剪纸的语言是多元化的，它是为剪纸结构、剪纸主题、剪纸创意服务的。纹样与技法就是剪纸的基本语言。

剪纸的技法一般分为阳剪（刻）、阴剪（刻）、阴阳结合式。

1. 阳剪

阳剪是剪纸的主要技法，也称镂刻，即保留轮廓线，剪去物象的空白部分。阳剪剪纸具有流畅明晰、细腻别致的线条。

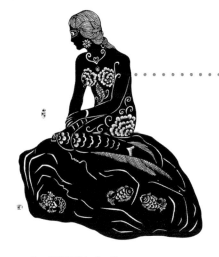

2. 阴剪

阴剪也是剪纸中常用的技法，是指剪去物象的轮廓线，保留轮廓线以内的部分。尽管使用这种方法剪出的作品没有阳剪剪纸那般明快，但它的黑白反差十分强烈，呈现出鲜明的对比效果。阴剪剪纸厚重结实，分量感很强。

3. 阴阳结合式

阴阳结合式是一种具有优良表现效果的剪纸方式，是指在同一幅作品中结合使用阳剪和阴剪两种剪纸方法，即阳剪之中有阴剪，阴剪之中有阳剪。这种方法让构图具有丰富的变化，画面里的"黑""白""灰"可以形成非常强烈的对比。

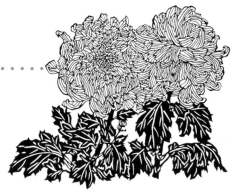

剪纸的纹样有许多种，常用的有锯齿纹、月牙纹、圆点纹、梅花纹、云纹、水纹、挂钱纹、回字纹等。人们用这些独特的纹样语言作为装饰，使剪纸图案更丰富，形式更多变。

1. 锯齿纹

锯齿纹是剪纸艺术中最有代表性的纹样之一。锯齿的长短、疏密、曲直、刚柔、钝锐不同，可以表现出质感、量感、结构不同的物象。

2. 月牙纹

月牙纹形似月牙，是由长短不一的弧线组成的月牙形状的纹样，经常出现在剪纸作品中。月牙纹是剪刻时自然产生的弧形装饰，主要用于表现人物的五官和衣纹，或点缀大块面之处。

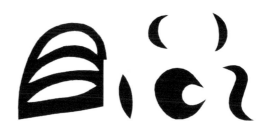

3. 圆点纹

圆点纹在剪纸中用途很广，它既可以单独使用，如表现人物的眼睛、衣服的扣子等，又可以多个圆点组合使用，依靠不同的排列方式达到不同的装饰效果。

4. 梅花纹

梅花纹在剪纸中通常与喜鹊作搭档，两者相配有着喜上眉梢、梅雀争春、喜鹊登梅之吉祥寓意。梅花纹也可单独使用，作装饰纹样。

5. 云纹

云纹常被称作"祥云"。自然界中的云具有多变性，所以云纹有许多种样式，常见的有云钩纹、如意云头纹、朵云纹、层云纹、气云纹等。云纹常作为龙凤、人物、风景的陪衬，陪衬要和画面的主体有所区分。

6. 水纹

水纹常和水鸟、鱼类、水生植物及传说人物组合使用。由于水在不同环境下有着不同的形态，所以剪纸中的水纹纹样也有不同样式，大致可分为静水纹、鱼鳞水纹、双涡水纹、卷花浪水纹、瀑布纹等。

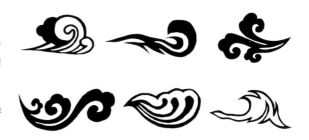

7. 挂钱纹

挂钱纹在浦城剪纸中是一种常见纹样，分单个方孔钱和串钱两类。挂钱纹多出现在招财进宝、财神或寓意平安富贵等题材的作品中，如聚宝盆、发财树等主题的剪纸就总有挂钱纹出现。

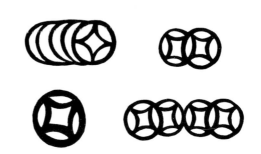

8. 回字纹

回字纹多出现在剪纸作品的外围，"回字纹"种类较多，有"工"字形、"回"字形、"凹"字形等，形式上有方形直角也有圆弧形环绕，刻法则阴阳表现的都有。

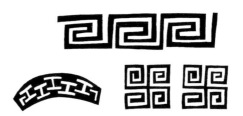

剪纸的种类

依色彩分类，剪纸可分为单色剪纸和彩色剪纸。

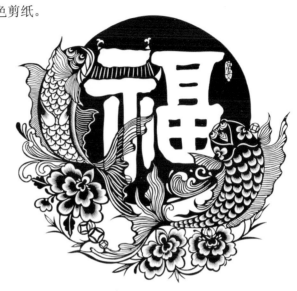

1. 单色剪纸

单色剪纸用黑、白、红、金或其他单一颜色的纸剪成，有阳刻剪纸、阴刻剪纸和阴阳结合式剪纸。

2. 彩色剪纸

彩色剪纸是把几种有对比性的颜色分别通过衬、填、点、补等手段，合理地将单色剪纸中"虚的部分"联结起来，这样剪出的作品便如同单色平涂的画。

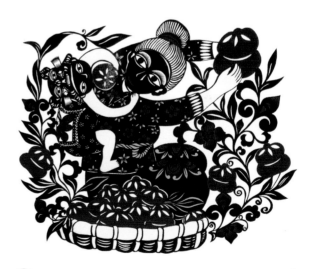

套色剪纸，以阳刻剪纸为主稿，把其他颜色纸张按主稿镂空处样式剪好，再粘在主稿背面合适部位。

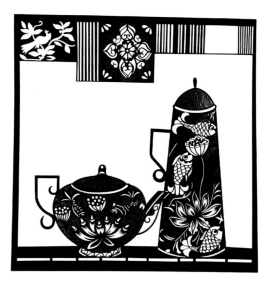

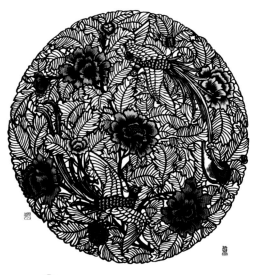

② 分色剪纸，用两三种颜色的纸，分别剪出各个局部，再把它们拼贴成一幅完整的作品。

③ 填色剪纸，把阳剪图稿贴在白纸上，在图稿镂空处填色。

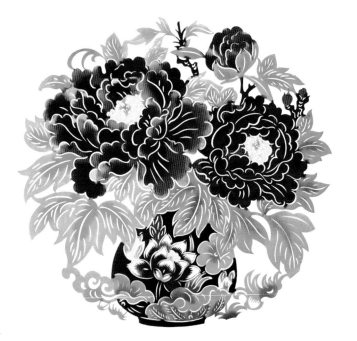

彩色剪纸多出现在礼品、纪念品和旅游产品之中，目前常见的彩色剪纸有套色剪纸、分色剪纸、填色剪纸、染色剪纸。

④ 染色剪纸也称点色剪纸，一般用白色纸张阴剪图稿，再用颜料点染。

剪纸的工具

基础工具

剪纸的工具非常简单，只要拥有剪刀、纸张就可以动手剪纸了。

1. 剪刀

剪刀是剪纸的主要工具。要想剪纸创作过程顺利，挑选一把合手的剪刀至关重要。一把好的剪刀要轻巧，刀尖细薄，松紧适度，刀尖齐，刀刃锋利。

以剪刀剪纸主要有刺孔镂空法和开线镂空法两种技法。

① 刺孔镂空法。用剪刀尖在空白处钻一小孔，再插入剪尖，将结构纹、装饰线纹镂空。应注意钻孔点不得靠近线纹。

② 开线镂空法。在结构纹和装饰纹的线条上对折剪开一条小口或整条线，然后插进剪尖镂空。左手将纸捏紧、拿平，顺时针转动纸张，右手持剪刀，运剪的方向一般是从右到左，从上到下。

一幅好的作品要达到圆、尖、方、缺、线"五要素"，即圆如秋月，饱满圆润；尖如麦芒，尖而挺拔；方如瓷砖，齐整有力；缺如锯齿，排列有序；线如胡须，均匀精细。下剪要恰到好处，不要的部分一定要剪断、剪掉，不要用手往下拽。

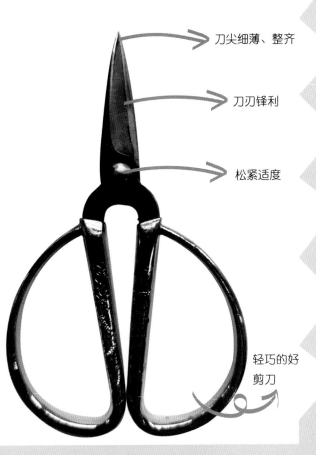

刀尖细薄、整齐

刀刃锋利

松紧适度

轻巧的好剪刀

2. 纸张

剪纸是通过对不同纸张采取剪、撕、刻镂等技法来实现装饰的一种简单的平面镂花艺术。一般来说，什么样的纸都可以剪，薄的厚的都可以。

剪纸最常用的纸张有以下几种：

① 蜡光纸，具有光滑的表面，颜色多样，有较高的抗张强度及撕裂强度，适合初学者练习使用。

② 大红纸，适合用于剪窗花，既鲜艳又实惠。写对联用的正丹纸由于不易褪色，故有"万年红"之称，是最著名的大红纸。普通大红纸是梅红纸，容易褪色。

③ 宣纸，分有洒金、印花、光面等多种款式。特制的各色宣纸很适合用于创作艺术剪纸，它们柔软、色纯、不反光、质感强、纤维细腻，有韧性，不褪色且易于装裱。

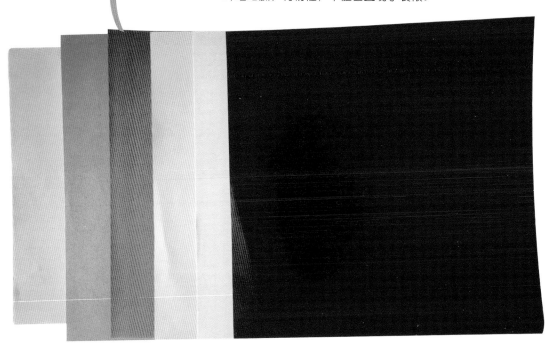

其他工具

要想剪纸的过程轻松一点、剪出的效果更好一些，还可以准备一些辅助工具。如刻刀、刻板、订书机等。

1. 刻刀

刻刀是刻纸的主要工具。有斜尖刀和圆口刀两种。下刀讲究"稳、准、巧"，根据画好的造型将纸加工成所要的图案。

斜尖刀

斜尖刀

圆口刀

刻刀要持正，刀口稍向下方倾斜，刀尖深入纸内，不要左右摆动，行刀要实，不要重复。剪刻人物时，要先从脸部五官开始，再由左到右、由小到大、由细到粗、由局部到整体。尽量避免重复下刀，不要的部位必须刻断，不能用手撕，否则会有毛边，影响美观。

初学者一般一次刻一张纸，等技巧熟练后可逐渐增加纸张张数，纸层过厚易出现刻不动、刻不透、刻断线条、线条走样等情况。

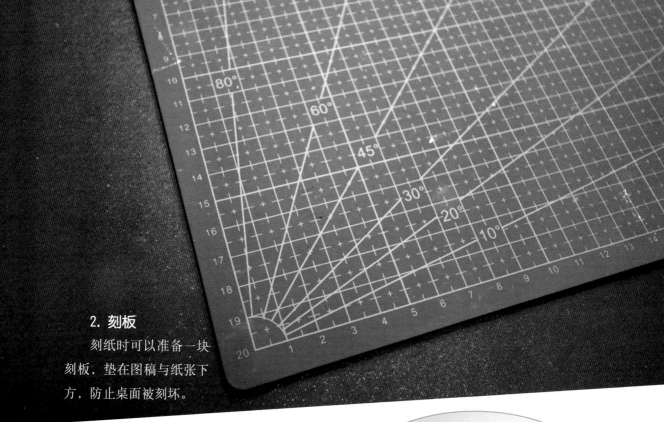

2. 刻板

刻纸时可以准备一块
刻板，垫在图稿与纸张下
方，防止桌面被刻坏。

3. 订书机

图稿（剪纸图案的效果稿）完成后可
借助订书机将图稿与制作剪纸成品的纸张
固定到一起，方便剪裁和刻制。

更加复杂的剪纸制作还需要更多的工具。若是制作染色剪纸，就需要准备染色的工具，还有
烫金的工具，它们能够辅助我们创作出效果独特的染色、烫金剪纸作品。

除此之外，铅笔、针线、胶水、直尺、美工刀、磨刀石、纸捻等都可作为剪纸创作中的辅助工具。

剪纸的过程

剪纸的基本过程

1. 构思剪纸图案

初学剪纸可从临摹开始。选一幅简单的剪纸作品，细心观察，用铅笔临摹，或者打印下来进行剪刻。这是初学剪纸效果最好、最便捷的方法。当有了一定剪纸基础后，可尝试自己设计图案（绘成图稿或铭记于心）。剪制具有创新性、个性化的剪纸作品才有实际意义和价值。

2. 造型构图

剪纸的造型要概括简练，夸张变形。首先要确立主题，再根据剪纸的特点，从构图、造型、黑白关系、装饰纹样等方面全面考虑，构思好再落笔，修改定稿后，再勾勒线条。这样才能看出疏密关系、黑白关系、线条粗细，以及人物景物比例关系的基本效果。构思确定后，起稿布局，对画面进行具体的描绘，画出黑白效果。

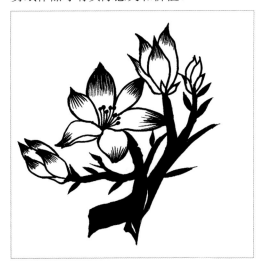

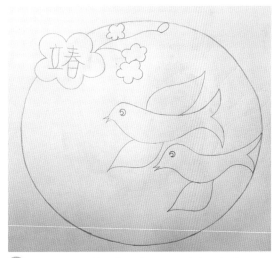

① 确立主题，构思好再落笔，画出主题轮廓。

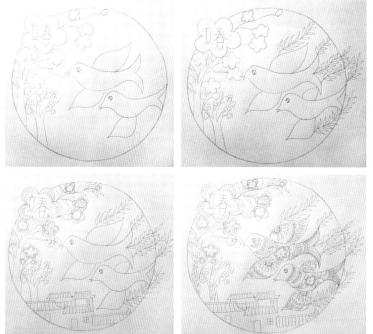

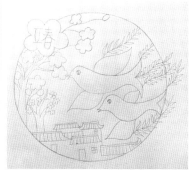

2 修改定稿，勾勒线条，填充内部细节。

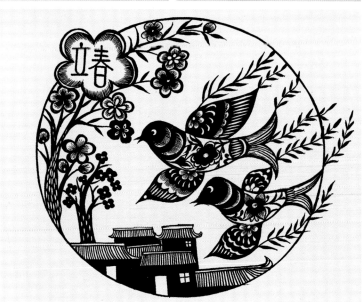

3 起稿布局，描绘具体画面，画出黑白效果图稿。

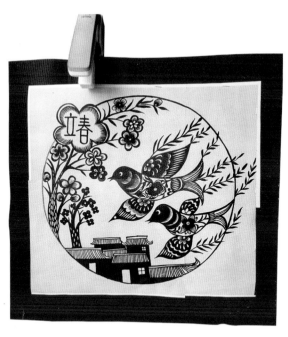

3. 装订

裁好需要剪制的纸张，放在描绘好的黑白效果图稿下面，用订书机或其他工具固定。

4. 剪、刻图案

剪刻的顺序应遵循"三先三后"原则，即先繁后简、先主后次、先里后外。先剪复杂的部分，后剪容易的部分；先剪重要的部位，后剪次要的部位；先剪里面的部分，最后剪外围部分。

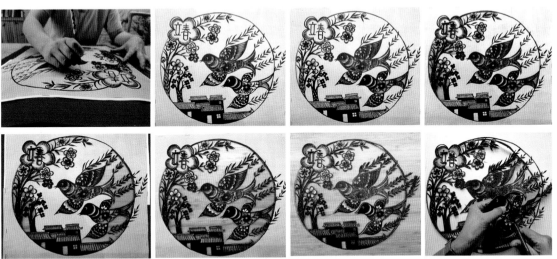

① 开始剪刻，对照黑白稿位置，按照"三先三后"原则剪制。依自己习惯，可以用刻刀也可以用剪刀，也可两种工具搭配使用。

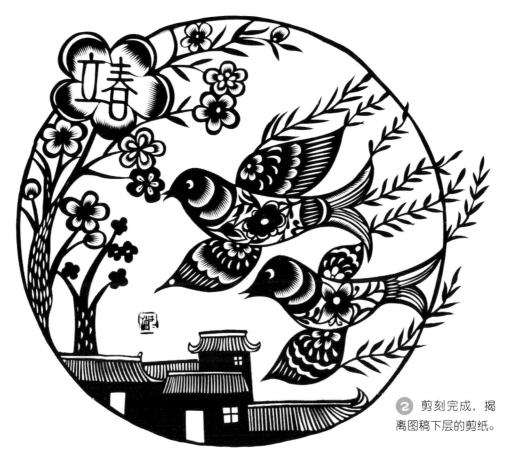

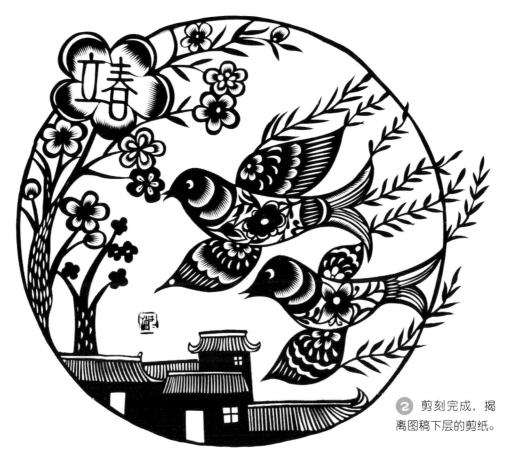 剪刻完成，揭离图稿下层的剪纸。

5. 托裱

揭离完毕后还需把成品托裱起来，便于保存。

托裱方法有两种，一种是把剪纸平放在托纸上，用毛笔或细木条蘸糨糊由里向外一点点粘住，这种方法优点是比较简便，但不能使剪纸全部粘平，速度也比较慢。另一种方法是把剪纸反过来平放在玻璃上，然后用喷胶对着剪纸喷少许胶，将卡纸扣合在剪纸的背面，用手轻轻压平，使剪纸全部平粘在卡纸上。

6. 装框

将托裱好的剪纸放进画框扣好，一幅剪纸作品才算完成。

图稿使用教程

没有绘画基础的初学者可以直接使用书中的节气主题剪纸图稿与单体剪花图案练习剪纸。

1. 直接剪制

撕下一幅附赠的图稿，按照"先繁后简、先主后次、先里后外"的原则开始剪制。

2. 复制剪制

若想练习单体剪花，或是多次使用图稿，可以使用复印机将书中的剪纸稿复印出来，叠在选好的纸张上方进行剪制。

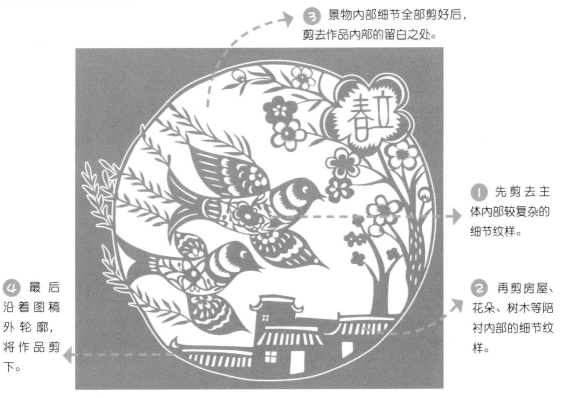

3 景物内部细节全部剪好后，剪去作品内部的留白之处。

1 先剪去主体内部较复杂的细节纹样。

2 再剪房屋、花朵、树木等陪衬内部的细节纹样。

4 最后沿着图稿外轮廓，将作品剪下。

复制剪制时，可以用彩色纸张剪，作单色剪纸；也可用白色宣纸剪，以颜料上色，作染色剪纸。

单体自由组合教程

　　熟悉剪纸技巧并有一定绘画基础后，可用书中节气主题剪纸图稿与单体剪花重新组合，在临摹的基础上做一定改变，提高自己的剪纸创作能力，熟练后可自行设计图案进行剪制。

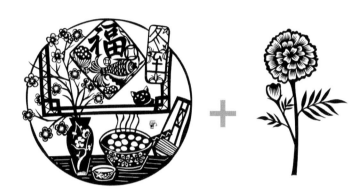

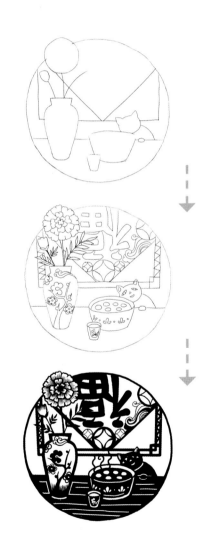

① 选出做组合创作的节气主图与单体花卉。

② 铅笔起稿，依照主图画出大框架轮廓。若想画得规整，可借助圆规、直尺等工具。

③ 将选出的单体花卉安排到合适的位置，可以稍微更改主图中各个单体的形状或位置，用铅笔画出其大致轮廓。

④ 参照单体花卉，填充花卉内部样式。参照 "剪纸的基本语言"，选择喜欢的纹样填充其他单体轮廓。注意主体与陪衬的繁简对比。

⑤ 定稿后，用深色笔画出黑白效果图。

⑥ 装订并剪刻。

剪纸的应用

剪纸的传统应用

传统的剪纸用途大致可分张贴、摆衬、刺绣底样、印染四类。

1. 张贴

传统剪纸常直接张贴于门窗、墙壁、灯彩、彩扎之上以为装饰。如窗花、墙花、顶棚花、烟格子、灯笼花、纸扎花、门笺。

窗花：用于贴在窗户上做装饰的剪纸。

喜花：婚嫁喜庆时用于装点各种礼品和室内陈设的剪纸。

门笺：又称"挂笺""吊钱""红笺""喜笺""门彩""斋牒"。一般用于门楣上或堂屋的二梁上。贴门笺除有印春除旧之意外，也有祈福驱邪之意。

2. 摆衬

剪纸还可用于点缀礼品、嫁妆、祭品、供品等。如喜花、供花、礼花、烛台花、斗香花等。

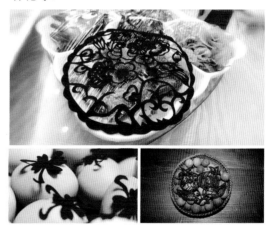

礼花：摆放在糕饼、寿面、鸡蛋等礼品上的剪纸。在福建浦城被称为"礼品花"，广东潮州一带称作"糕饼花""果花"，浙江平阳一带作"圈盆花"。礼花题材多取吉祥喜气的图案。

3. 刺绣底样

一般用于装饰衣服、鞋帽、枕头，如鞋花、枕头花、帽花、围涎花、衣袖花、背带花。

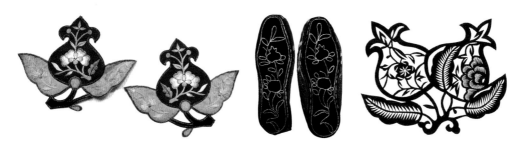

4. 印染

剪纸图案还可作蓝印花布的印版，用于点缀衣料、被面、门帘、包袱、围兜、头巾等。

剪纸的现代应用

现代社会中，剪纸艺术在不断地演变，剪纸元素融入了人们生活的各个角落。

1. 包装设计

一些传统产品的包装结合了文化与艺术，剪纸元素可以使包装的民族气息变得浓郁，加深产品的传统文化内涵。

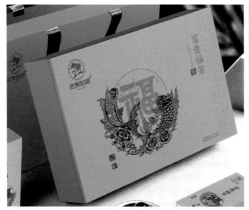

2. 动画设计

在动画制作中运用剪纸造型艺术，既展现了传统艺术之美，又创新了动画的表现形式。

3. 服装设计

在服装设计中将剪纸艺术与现代工艺相结合，可以展示出独具东方魅力的服饰美，同时也能够体现中国的传统特色文化。

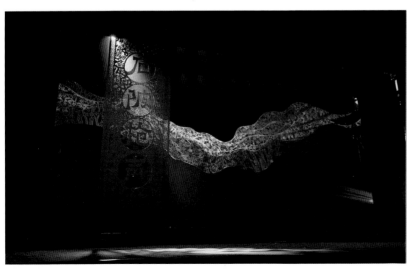

除此之外，如今的剪纸还应用在建筑、舞台美术、陶瓷、邮票、室内装潢等各类与生活息息相关的艺术设计中。

第二章　二十四节气剪纸

春

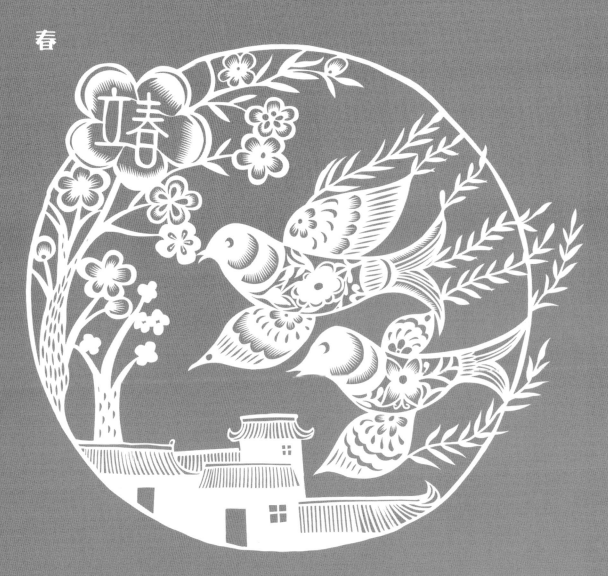

【节气简介】

立春为二十四节气之首，在每年的 2 月 3 日或 4 日。立，是"开始"之意；春，代表着温暖、生长。立春是"四立"之一，反映着冬春季节的更替，春生夏长、秋收冬藏。立春标志着万物闭藏的冬季已过去，进入了风和日丽、万物生长的春季。

主图介绍

立春时节，两只燕子衔柳归来，画面左侧迎春花欣然绽放，下端有极富生活气息的民居。燕子身体与迎春花花朵大量采用了锯齿纹，树干、燕子羽毛与枝条则用了柳叶纹。

柳叶纹是一种中间宽、两头尖的平直月牙纹。

单体剪花

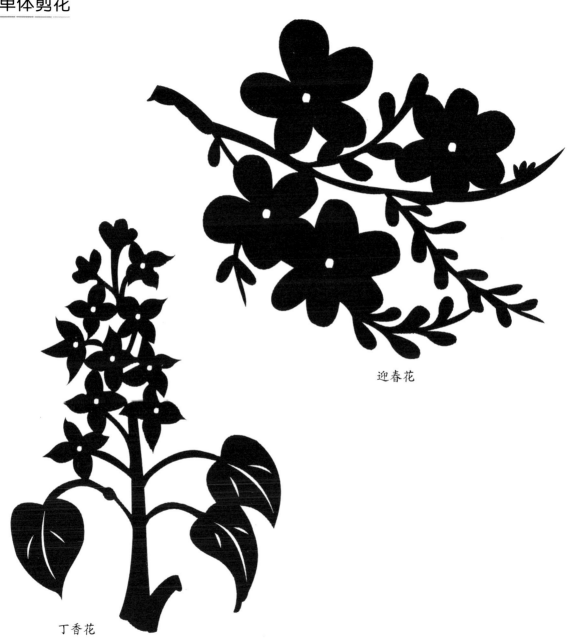

迎春花

丁香花

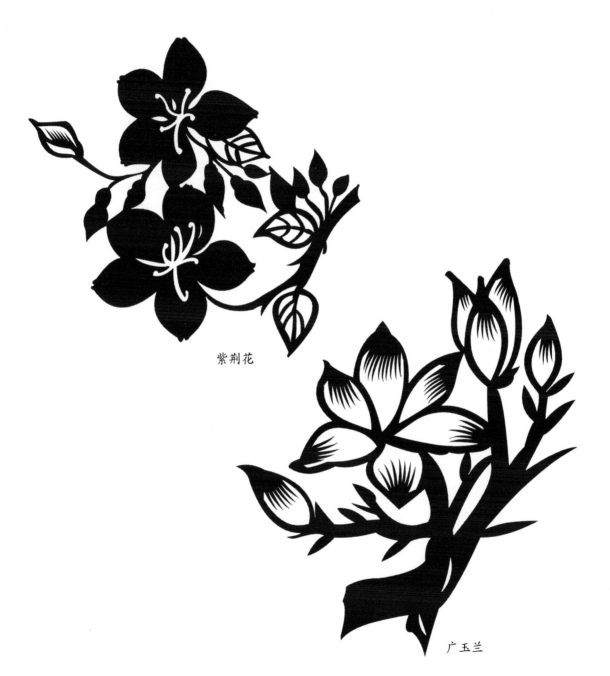

紫荆花

广玉兰

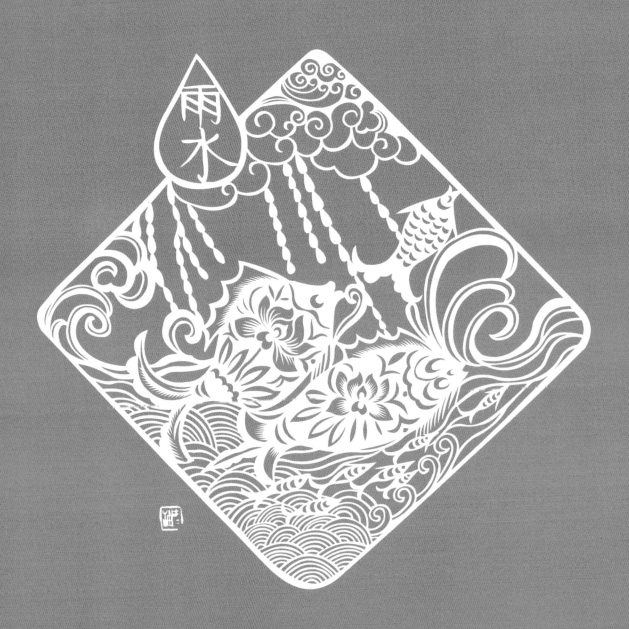

【节气简介】

雨水是春季的第二个节气，在每年的 2 月 18 日或 19 日。雨水后，毛毛细雨较多。俗话说"春雨贵如油"，春季适宜的降水对农作物的生长很重要。雨水时节，通常我国北方地区尚未有春天气息，南方则大多数地方已是一幅春意盎然的早春景象。

主图介绍

雨水来临，鱼儿欢快地跃出水面，与雨水来个亲密接触。鱼儿身上的花纹采用了阴刻技法，与纤巧秀丽的阳剪云纹水纹形成了对比。水面还运用了漩涡纹，具有一定的装饰性。整个画面充满了生机。

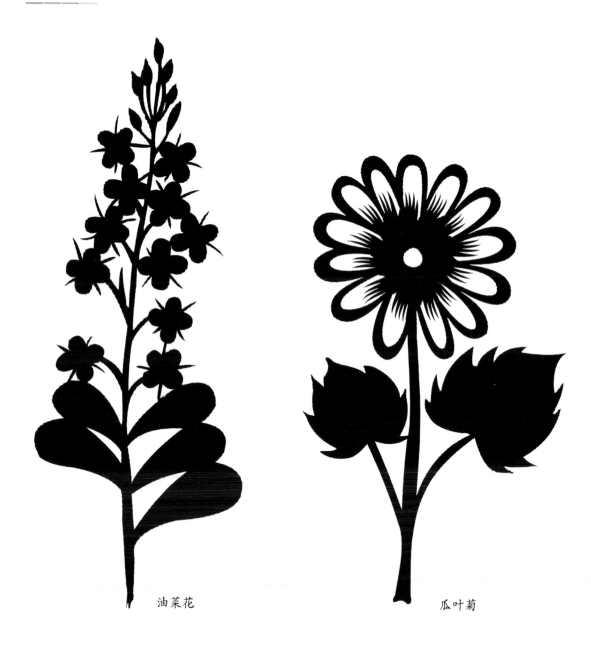

油菜花

瓜叶菊

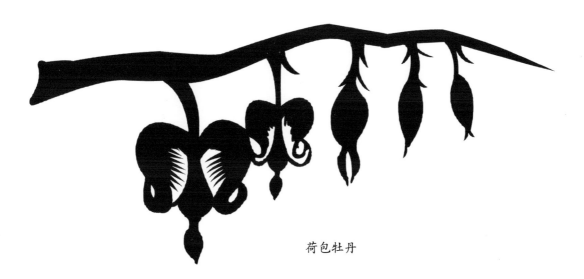

荷包牡丹

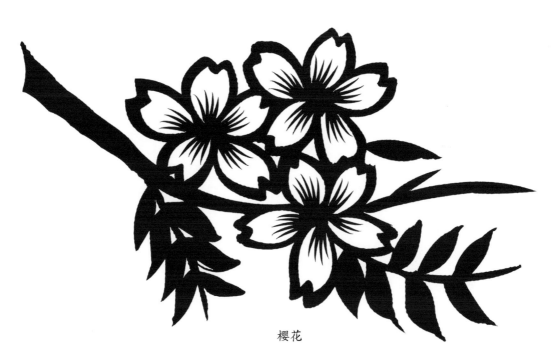

樱花

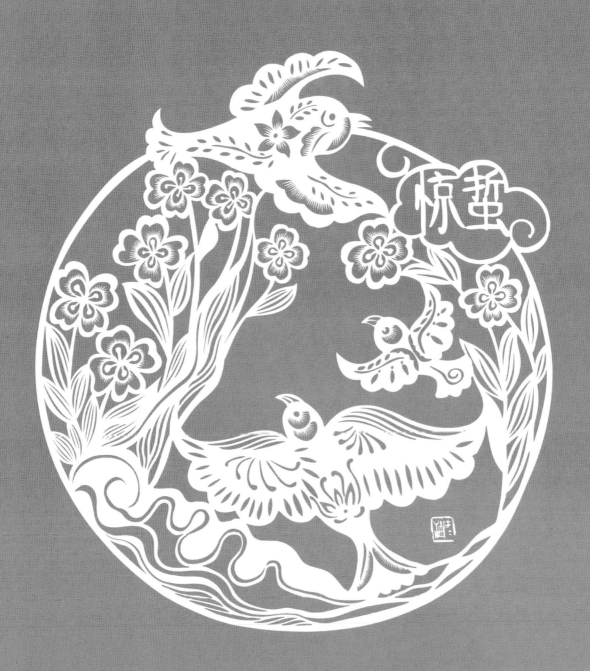

【节气简介】

惊蛰又名"启蛰"，是春季的第三个节气，在每年的 3 月 5 日或 6 日。时至惊蛰，阳气上升，气温回暖，春雷乍动，雨水增多，万物生机盎然。

主图介绍

惊蛰，万物生机勃勃。此幅作品以鸟儿为主体，几只鸟儿左顾右盼，花朵也顾盼生姿，极具动态。鸟儿身上运用了柳叶纹、水滴纹、月牙纹等，排列有序，装饰性强。

单体剪花

风信子

蔷薇

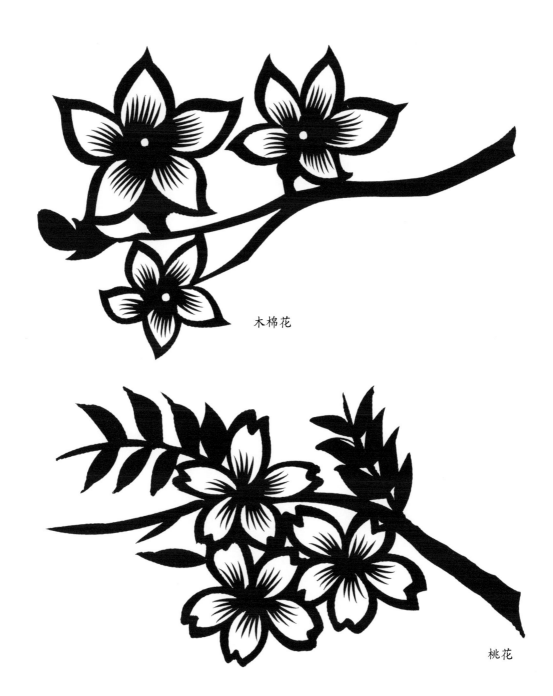

木棉花

桃花

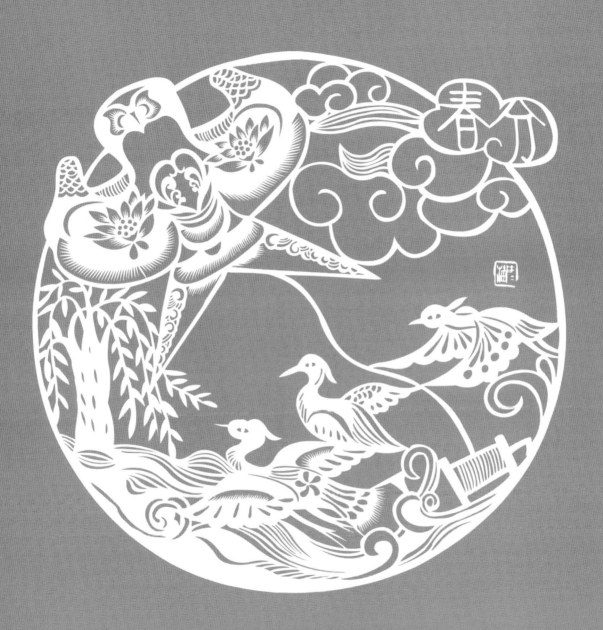

【节气简介】

　　春分是春季的第四个节气，在每年的 3 月 20 日或 21 日。春分的意义有二，一是指一天时间白天黑夜平分，各为十二小时；二是古时以立春至立夏为春季，春分正当春季三个月之中，平分了春季。春分时节，我国民间有放风筝、吃春菜、立蛋等习俗。

主图介绍

　　春分时节放风筝，风筝采用了民间传统的燕子纹样。风筝右方为行云纹，云头绵绻，云尾飘动，下部分有鸟儿随风筝飞舞。画面中一上一下两组事物互相呼应，极具美感。

单体剪花

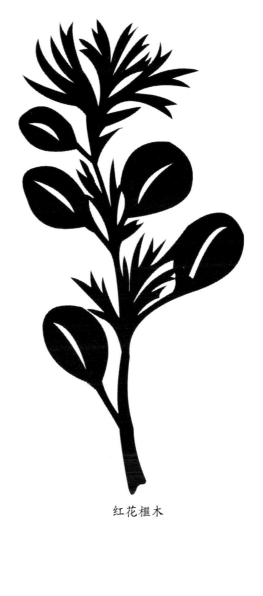

红花檵木

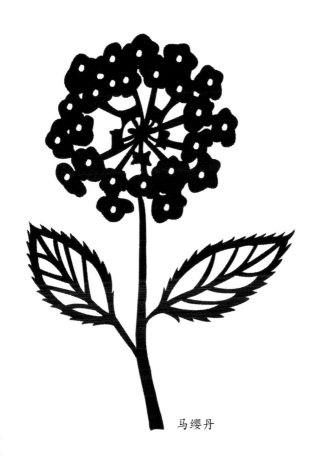

马缨丹

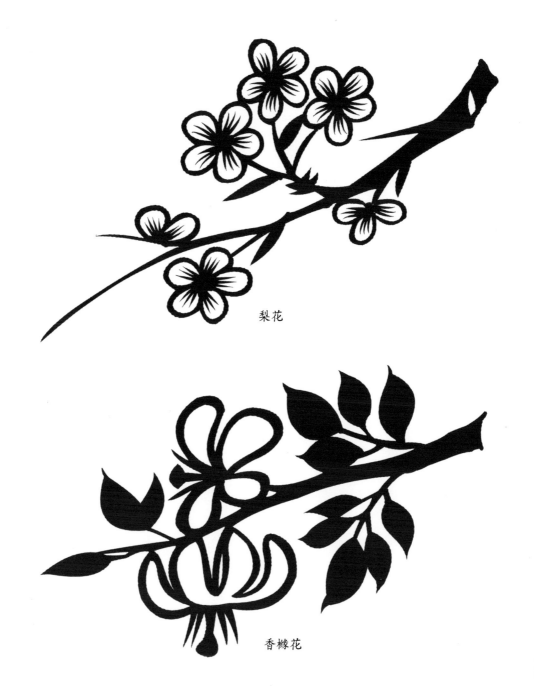

梨花

香橼花

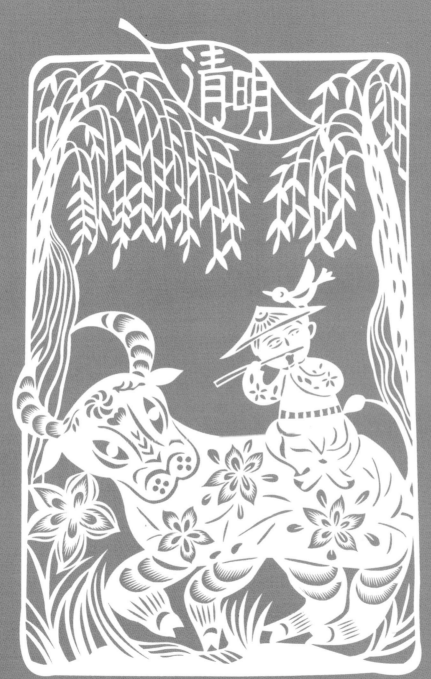

【节气简介】

　　清明，既是节气，又是节日。它是春季的第五个节气，在每年的 4 月 4 日或 5 日。清明时，气清景明，万物皆显，是春耕春种的大好时机，故有"清明前后，种瓜种豆" "植树造林，莫过清明"的农谚。清明还是民间寄放情感和慰劳自己的传统日子，主要习俗有禁火、扫墓、踏青、蹴鞠、插柳等。

主图介绍

　　清明时节，牧童骑着牛，吹着短笛，鸟儿与他做伴，路边杨柳依依。树干处装饰柳叶纹，牛身上装饰较多的花卉纹样。整幅作品表现了清明踏青的和谐氛围。

单体剪花

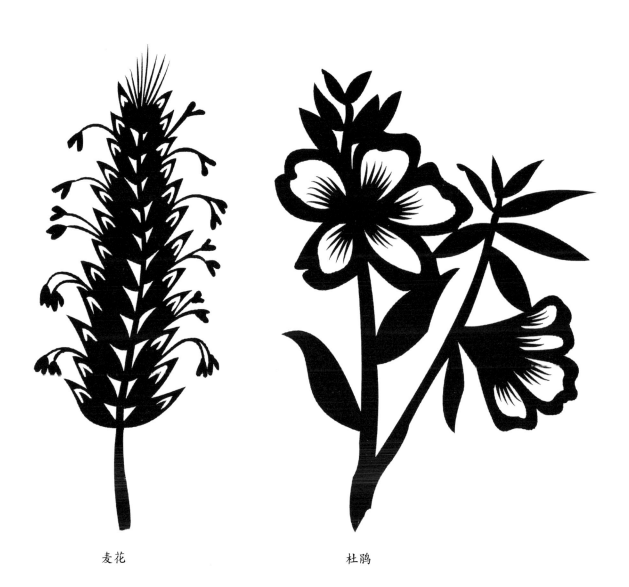

麦花　　　　　　　　　　杜鹃

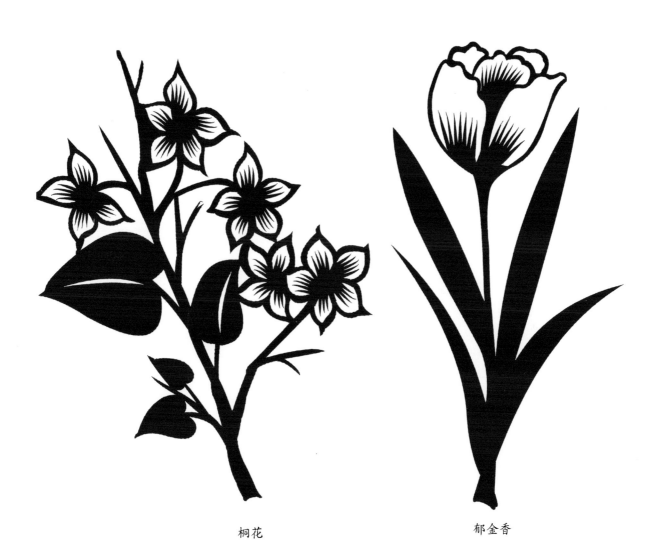

桐花　　　　　　　　　郁金香

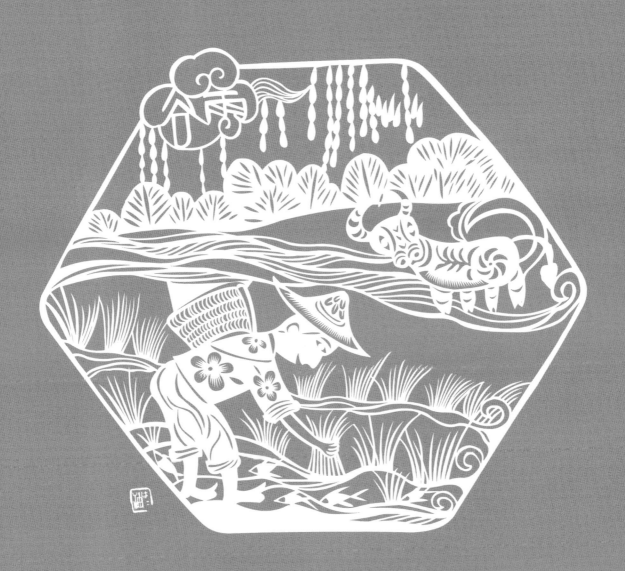

【节气简介】

谷雨是春季的最后一个节气,在每年的4月19日或20日。谷雨取自"雨生百谷"之意,此时降水量明显增加。田中的秧苗初插、作物新种,正需要充足而及时的雨水。有雨水的滋润,作物方能茁壮成长。谷雨时节,民间有摘谷雨茶、走谷雨、吃春茶、赏花等习俗。

主图介绍

谷雨时节,农民冒雨在田地辛勤插秧,鱼儿在脚边欢快嬉戏。远处山林以传统的柳叶纹来表现,排列有序,水纹层层叠叠,远、中、近景层次分明。

单体剪花

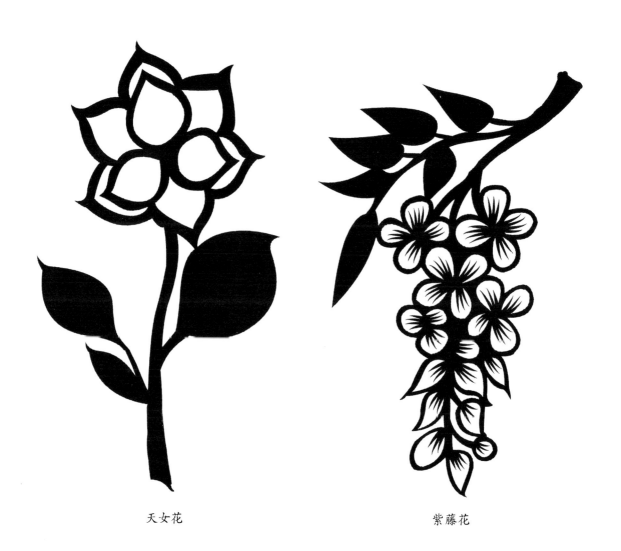

天女花 紫藤花

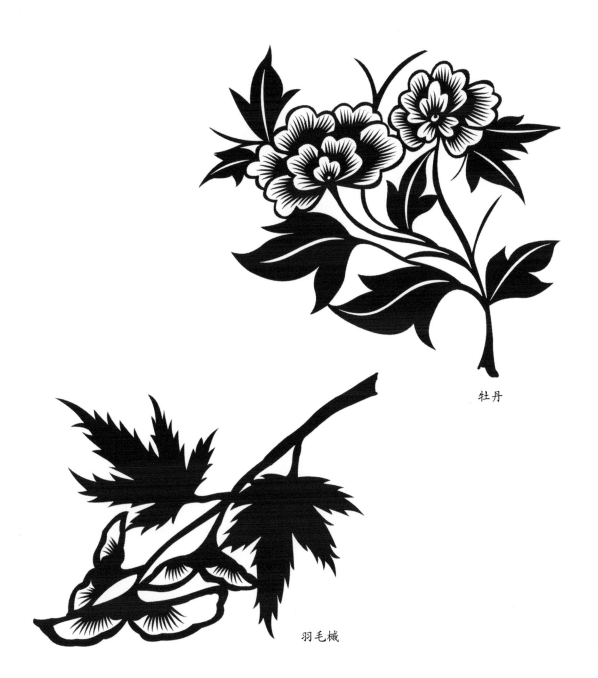

牡丹

羽毛槭

夏

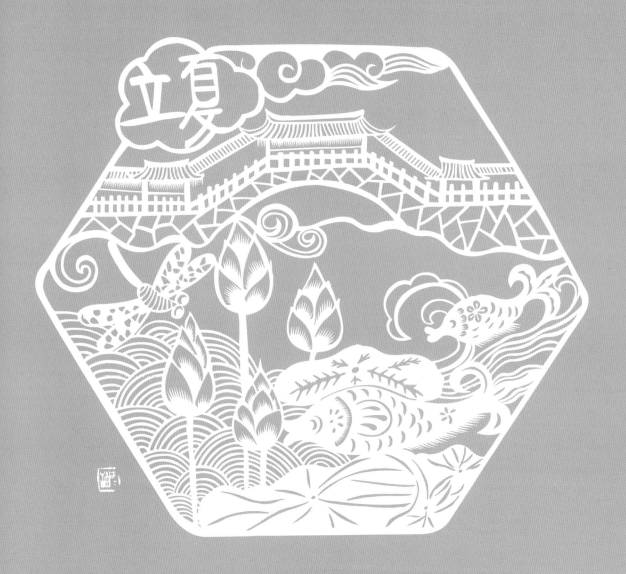

【节气简介】

　　立夏是夏季的第一个节气，表示夏天的开始，在每年 5 月 5 日前后。历书："斗指东南维，为立夏，万物至此皆长大，故名立夏也。"立夏后，日照增加，逐渐升温，雷雨增多，农作物进入茁壮成长的阶段。

主图介绍

　　立夏一到，池中荷花的花骨朵亭亭玉立，蜻蜓也立于上头。阴剪的鱼儿以月牙纹作鱼鳞，阳剪的漩涡纹用于表现水面。画面丰富，具有一定的装饰性。

单体剪花

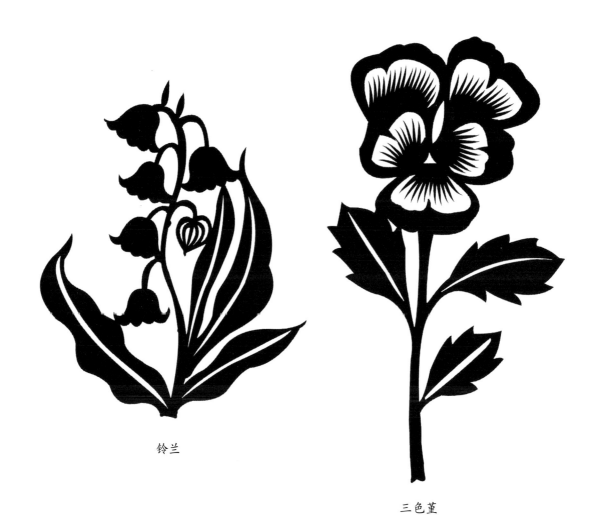

铃兰

三色堇

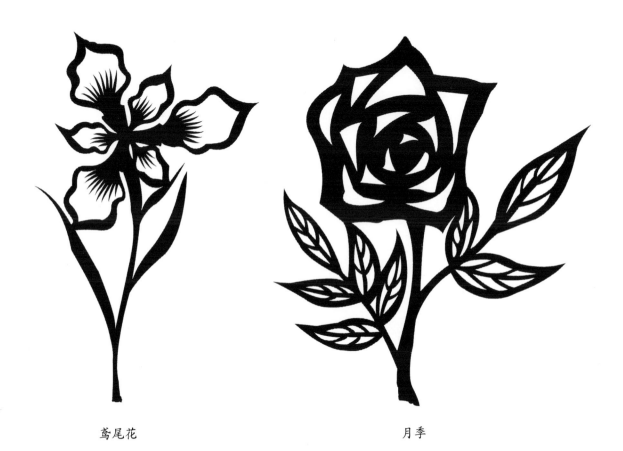

鸢尾花 月季

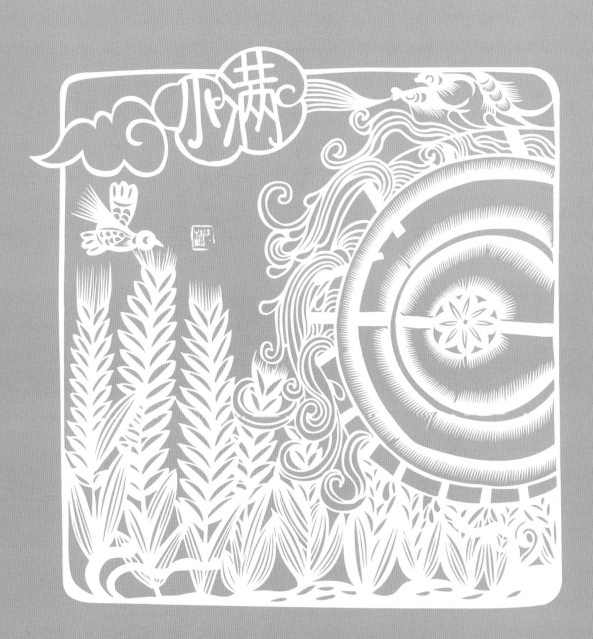

　　小满是夏季的第二个节气，在每年的 5 月 20 日或 21 日。小满的到来意味着雨季已至，这段时间往往会出现大范围的持续强降水，南方地区有着"小满小满，江河渐满"的说法。小满时节，北方麦类等夏熟作物的籽粒开始灌浆，只是小满，还未饱满。

主图介绍

　　小满时节，水车咕噜咕噜转，田里麦苗呼啦呼啦往上蹿，鱼儿鸟儿齐欢快。锯齿纹是多组两条直线相交形成的锯齿状纹样，有长短、粗细、疏密、曲直、刚柔之分。此图中，麦芒运用了细密的锯齿纹，麦穗则用了坚硬的锯齿纹。作品表现了小麦成熟"将满未满"时候的场景。

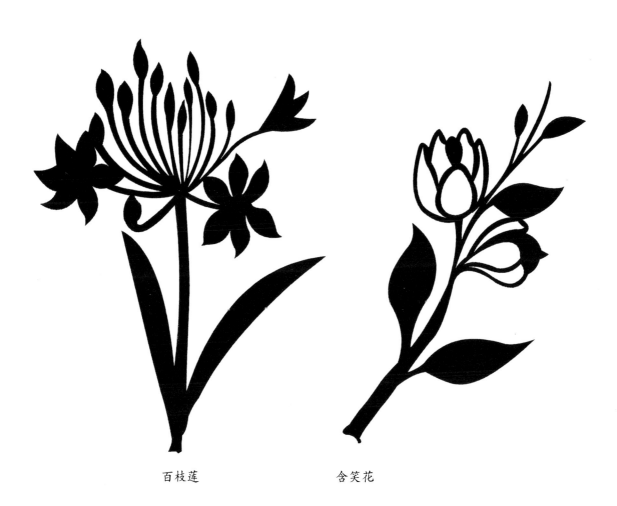

百枝莲　　　　　　含笑花

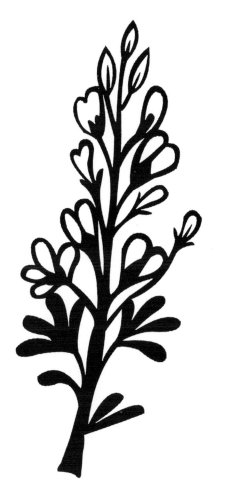

金雀花

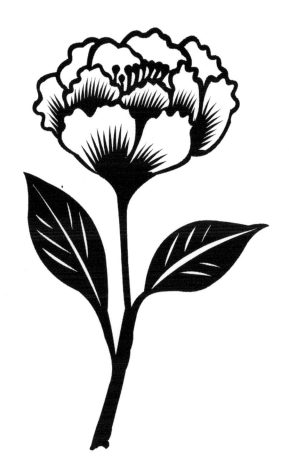

芍药

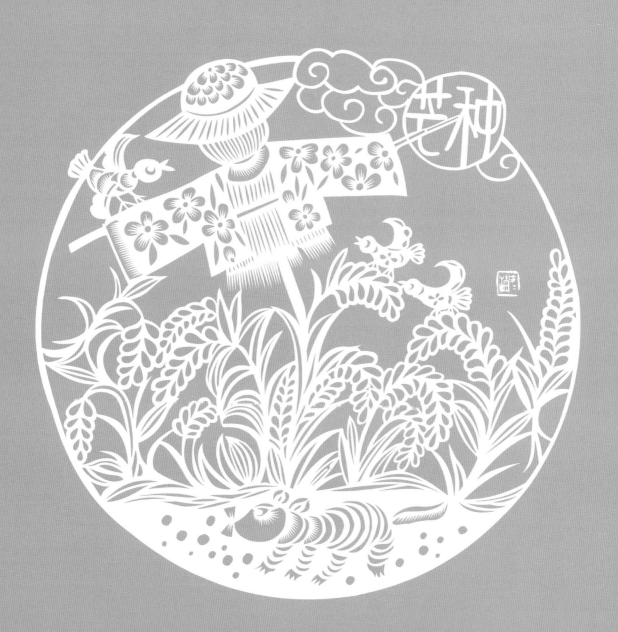

【节气简介】

芒种是一个耕种忙碌的节气，又名"忙种"，是夏季的第三个节气，有"芒之谷类作物可种"的意思，在每年的 6 月 5 日或 6 日。农事耕种以"芒种"为界，过此之后种植成活率就越来越低。民谚"芒种不种，再种无用"就是这个道理。

主图介绍

芒种时节，稻田里人们扎的稻草人手拿蒲扇，似乎在驱赶着前来啄食稻谷的鸟儿，沉甸甸的稻谷错落有致，展示出一派丰收之景。作品用了阳剪朵云纹作陪衬，使主体的阴剪稻草人更显生动。

云纹中的朵云纹是比较"静"的云团纹样，有着朵云行云的综合形状。

单体剪花

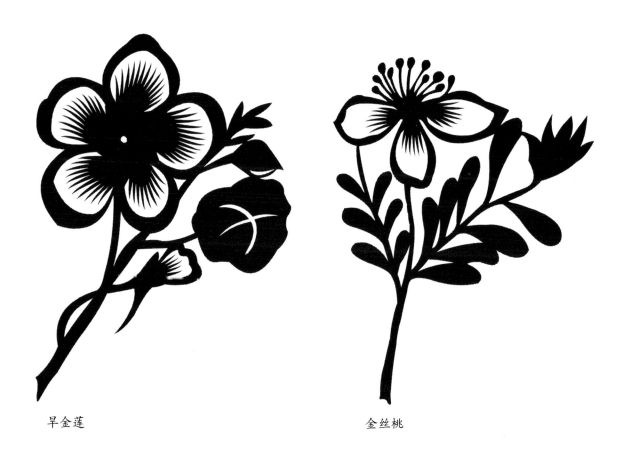

旱金莲

金丝桃

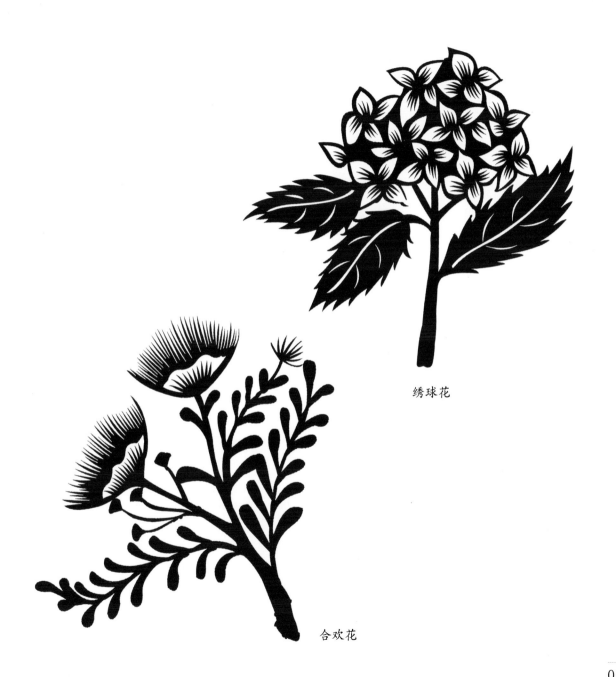

绣球花

合欢花

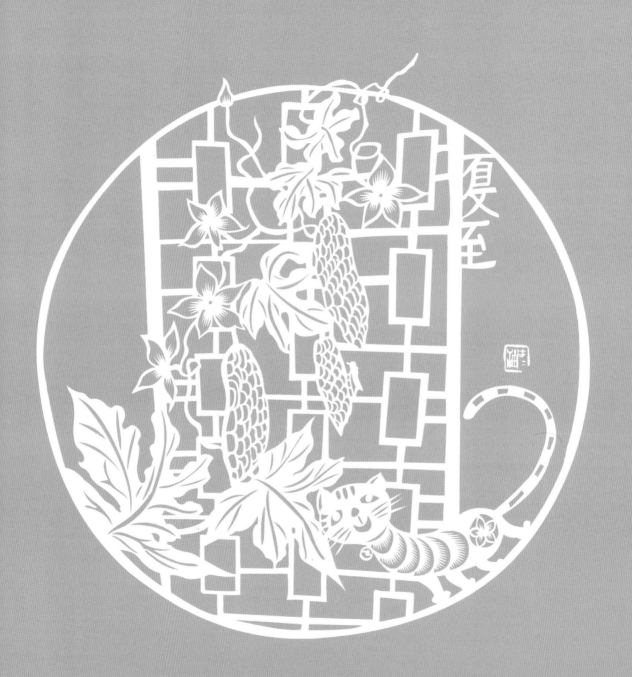

【节气简介】

夏至是夏季第四个节气，在每年的 6 月 21 日或 22 日。夏至前后雷阵雨频繁，作物生长旺盛。自古，民间有着在夏至时节拜神祭祖的习俗。

主图介绍

夏至来临，苦瓜清凉，猫儿也躲置在窗下乘凉，作品表现出一派恬静悠闲的气氛。阴剪的猫儿身上以月牙纹和锯齿纹作装饰，表现出了猫儿绒毛的细密、柔软。

单体剪花

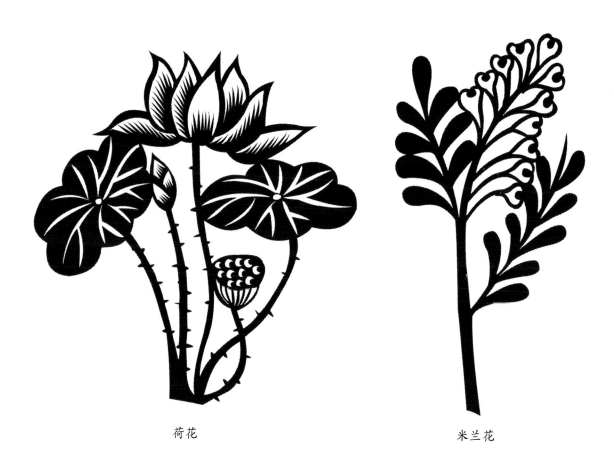

荷花

米兰花

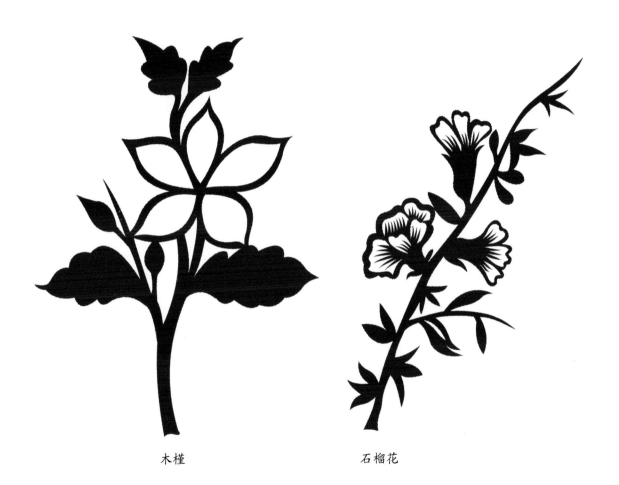

木槿　　　　　　　　石榴花

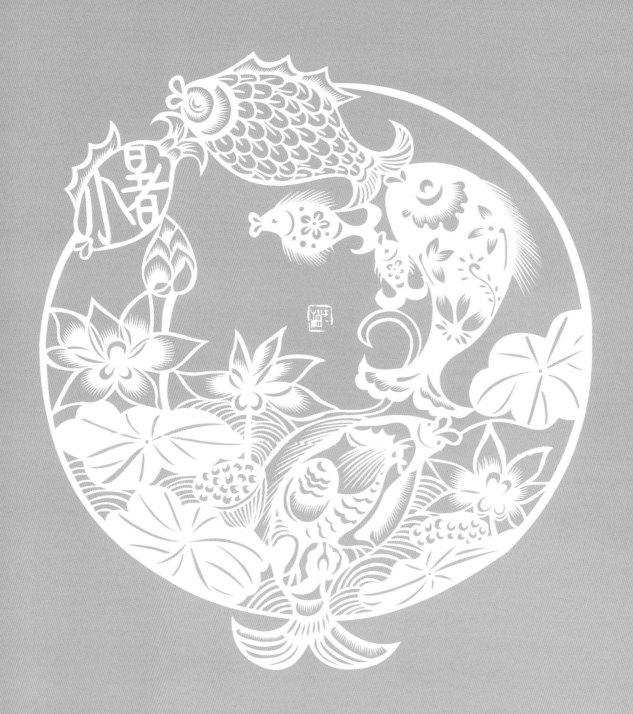

【节气简介】

小暑是夏季第五个节气，在每年的7月7日或8日。暑，是炎热的意思，小暑为小热，还不十分热。小暑虽不是一年中最炎热的季节，但紧接着就是一年中最热的节气大暑，民间有"小暑大暑，上蒸下煮"之说。小暑开始进入伏天，所谓"热在三伏"，三伏天通常出现在小暑与处暑之间，是一年中气温最高且潮湿、闷热的时段。

主图介绍

小暑时节，池畔荷花盛放，鱼儿肥硕，极具活力。三条鱼儿从上到下分别使用了阳剪、阴剪、阴阳结合式剪纸技法，鱼身运用了鱼鳞纹和锯齿纹作装饰，莲花则用了阳剪技法，以柔和的锯齿纹表现它的水灵之感。

鱼鳞纹，通常用来表现鱼鳞或类似鱼鳞的东西。

单体剪花

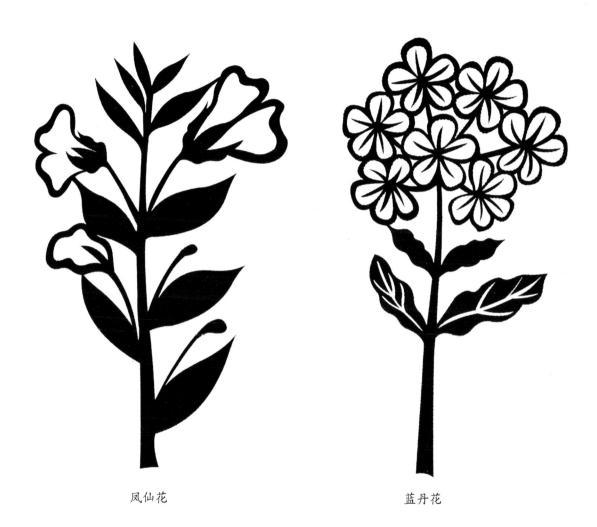

凤仙花

蓝丹花

茉莉花

野慈姑

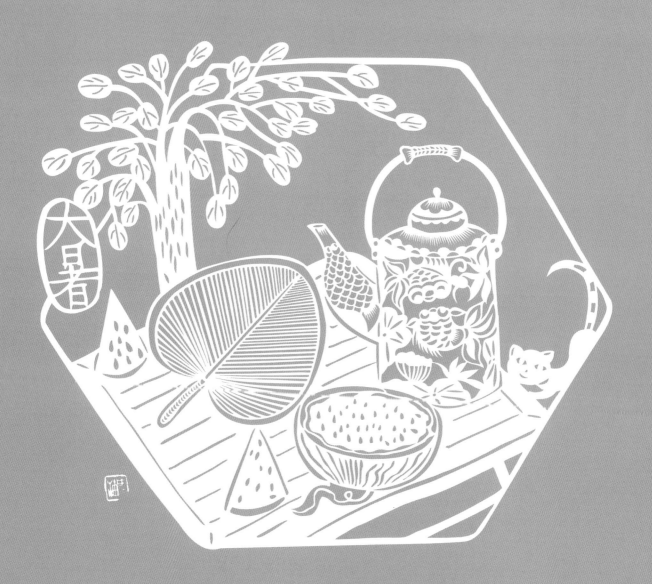

【节气简介】

大暑是夏季最后一个节气，在每年的 7 月 22 日或 23 日。大暑正值"三伏天"里的"中伏"前后，比小暑更加炎热，是一年中日照最多、最炎热的节气，"湿热交蒸"之感在此时到达顶点。大暑时节阳光猛烈、高温、潮湿多雨，虽不免让人感到湿热难熬，却十分有利于农作物成长，农作物在此期间成长最快。

主图介绍

大暑时节，备一把蒲扇、一壶茶、一个瓜，在树下乘凉，好不惬意。瓜子用了水滴纹，水壶用了各种花纹组合装饰。整体画面阴阳对比强烈，和谐有趣。

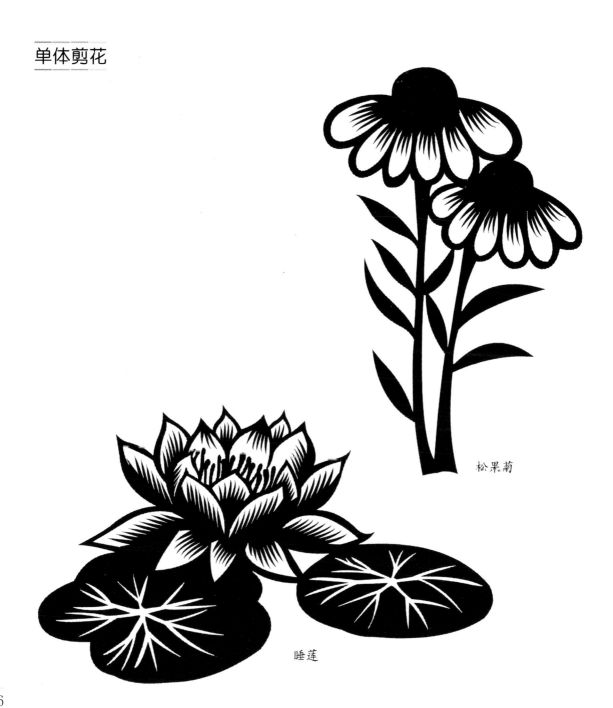

松果菊

睡莲

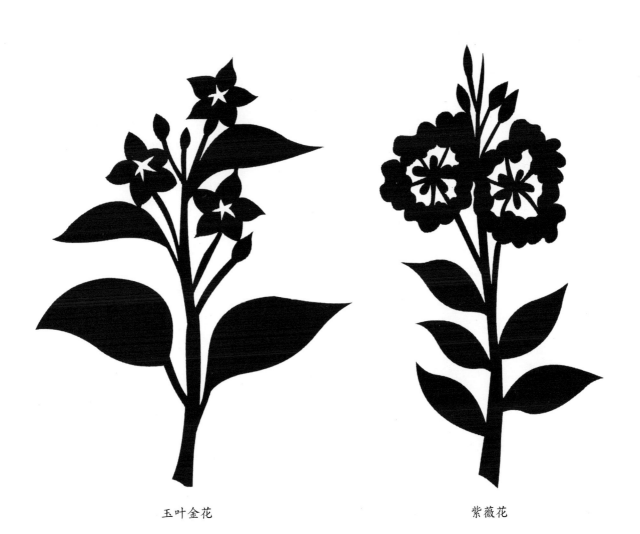

玉叶金花　　　　　　　　　　　　　紫薇花

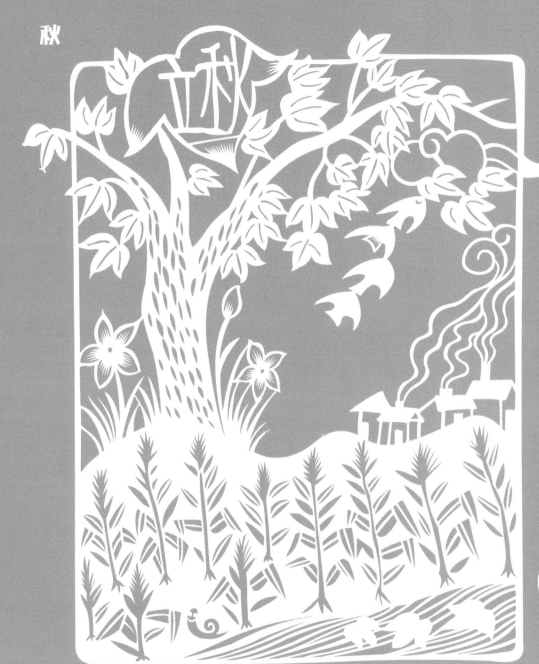

【节气简介】

立秋，秋季的第一个节气，在每年的 8 月 7 日或 8 日。立秋是阳气渐收、阴气渐长，阳盛逐渐转变为阴盛的节点。立秋，也意味着降水量、湿度等皆趋于下降。立秋时节，万物开始从繁茂趋向萧索，从成长过渡至成熟。

主图介绍

立秋时节，谷物成熟，枫叶转红，大雁南飞。远处的农家烟火体现出画面的宁静优美之感。树干处装饰有柳叶纹，远处炊烟则用了旋涡纹。

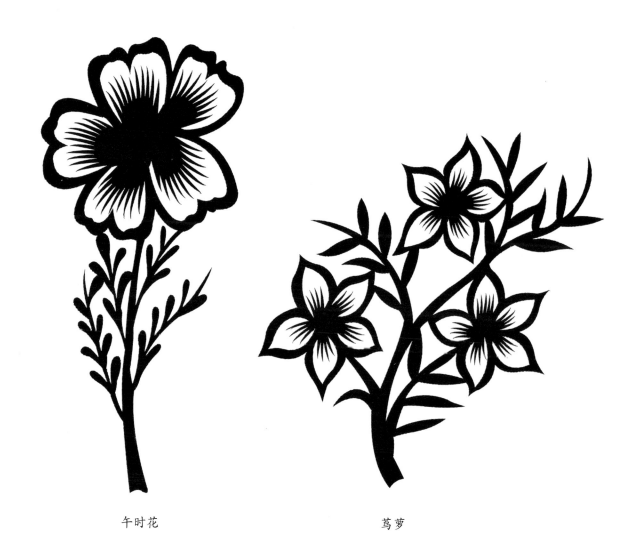

午时花

茑萝

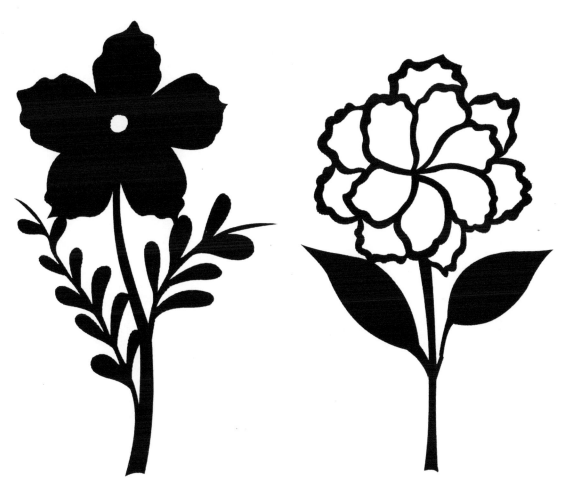

沙漠玫瑰　　　　　　　　栀子花

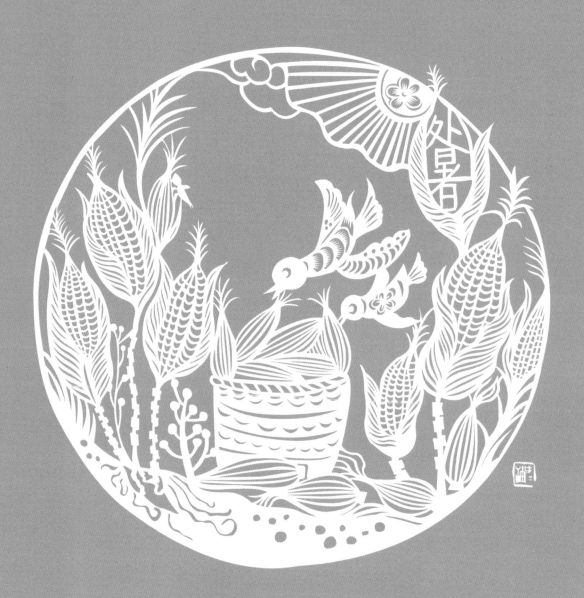

【节气简介】

　　处暑是秋季的第二个节气，在每年的 8 月 23 日或 24 日。处暑，即"出暑"，是炎热离开的意思。处暑意味着酷热难熬的天气到了尾声，这期间虽天气仍热，但温度已呈下降趋势。

主图介绍

　　处暑时节，阳光普照，谷物成熟，小鸟们循着香味前来啄食。画面用了较多曲线来表现阳剪的玉米，还用了较多月牙纹装饰阴剪的篓子、小鸟的翅膀。

单体剪花

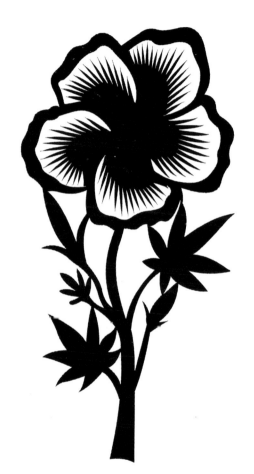

黄蜀葵

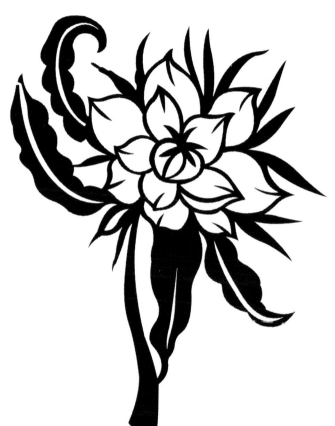

昙花

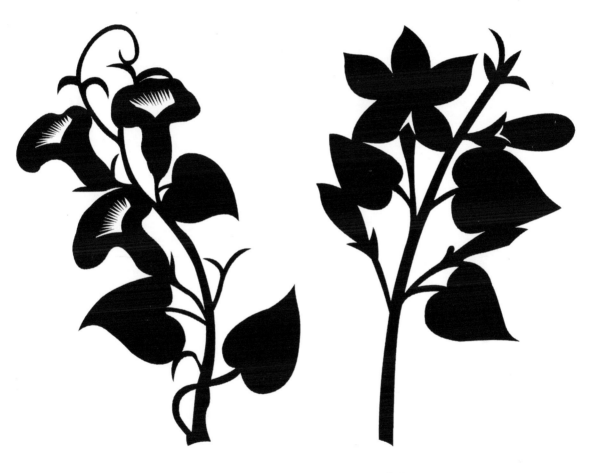

牵牛花　　　　　　　玉簪花

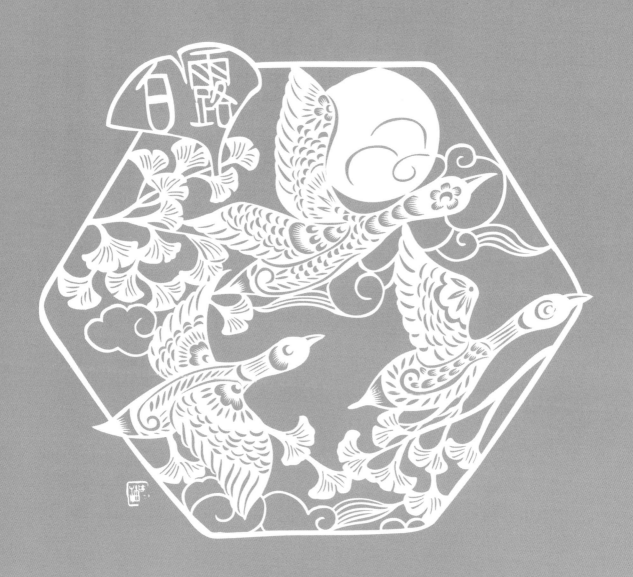

【节气简介】

白露是秋季的第三个节气，也是反映自然界寒气增长的重要节气，在每年的 9 月 7 日或 8 日。时至白露，夏季风逐渐为冬季风所代替，天气渐渐转凉不再闷热，清晨凝结在植物上的露水日益增多。古人以白形容秋露，故名"白露"。

主图介绍

白露时节，大雁南飞。三只大雁身上皆运用了较多月牙纹和锯齿纹装饰，与后面的阴剪的太阳形成较强烈的疏密对比，画面富有美感。

圆实半弧形的锯齿纹可以较生动地表现出禽、鸟、鱼、虫的羽毛和鳞甲。

单体剪花

大青

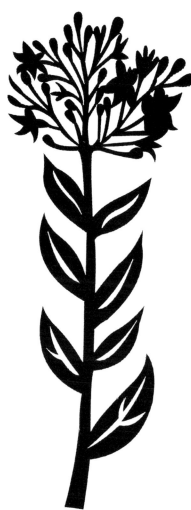

八宝景天

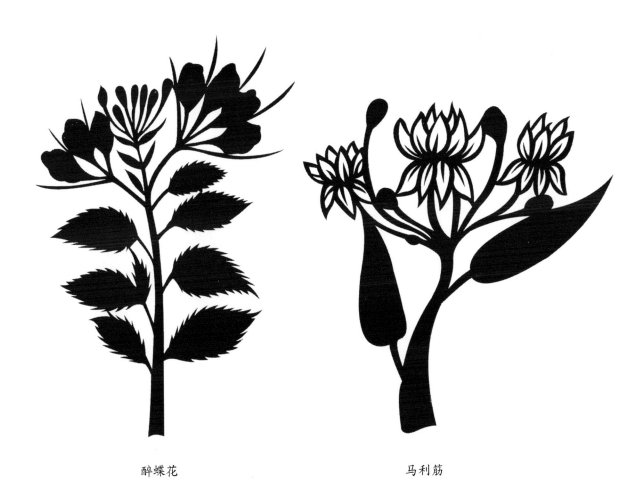

醉蝶花　　　　　　　　　　　　马利筋

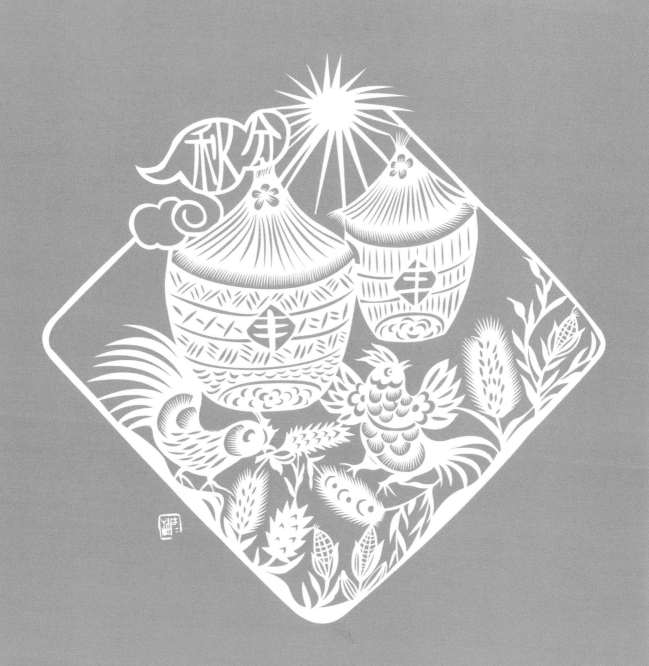

【节气简介】

　　秋分，秋季第四个节气，是代表收获的时节，在每年的9月22日或23日。"分"即"平分""半"的意思，秋分除了指昼夜平分外，还有平分秋季之意。秋分日后，太阳光直射位置南移，北半球昼短夜长，昼夜温差加大，气温逐日下降。

主图介绍

　　谷物丰收，收粮进仓，田地里的小动物们也争相出来啄食余下的稻壳，画面构图疏密有致、聚散得当，颇显生动。

　　月牙纹是非常常用的一种剪纸纹样，它的形态丰富多变，此幅作品就运用了不同排列方式、不同长短的月牙纹分别表现了粮仓、谷物、动物羽毛等物象。

单体剪花

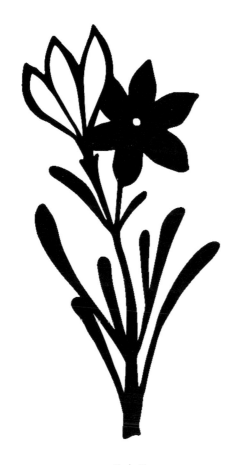

秋水仙

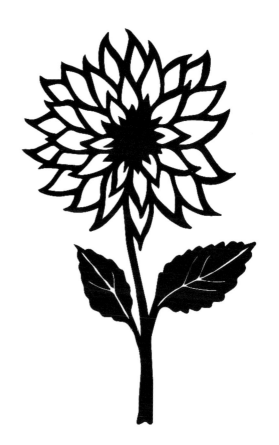

大丽花

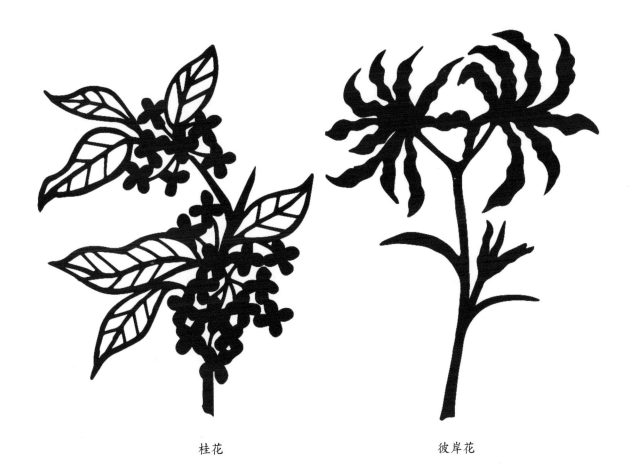

桂花 彼岸花

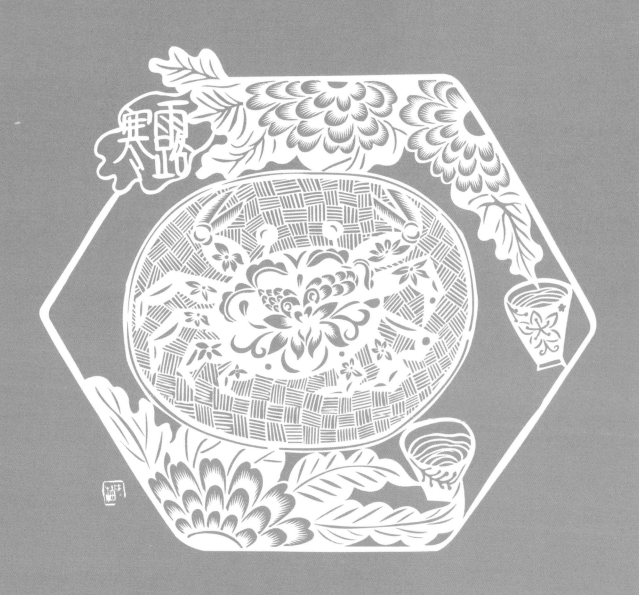

【节气简介】

寒露在每年的 10 月 8 日前后，是秋季的第五个节气，标志着深秋的到来。寒露伊始，大部分地区雨季结束，气温开始下降，昼夜温差较大，秋燥明显。

主图介绍

寒露时节，正值蟹儿肥美、菊花盛开的秋季。作品中圆形的簸箕与外框的六角形形成了方圆对比，构图饱满生动。菊花内部运用了较多锯齿纹。剪制菊花时，一般先在锯齿尖处开一长口，再剪出锯齿纹，剪时要注意根尖之间距离相等，最后随着外形剪菊花的外部轮廓。

单体剪花

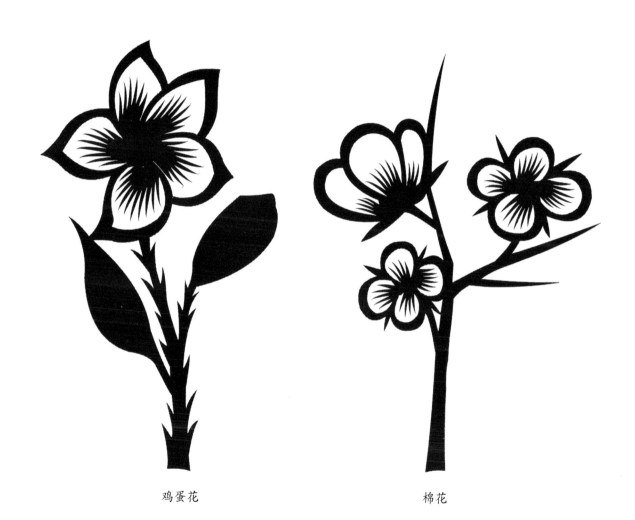

鸡蛋花

棉花

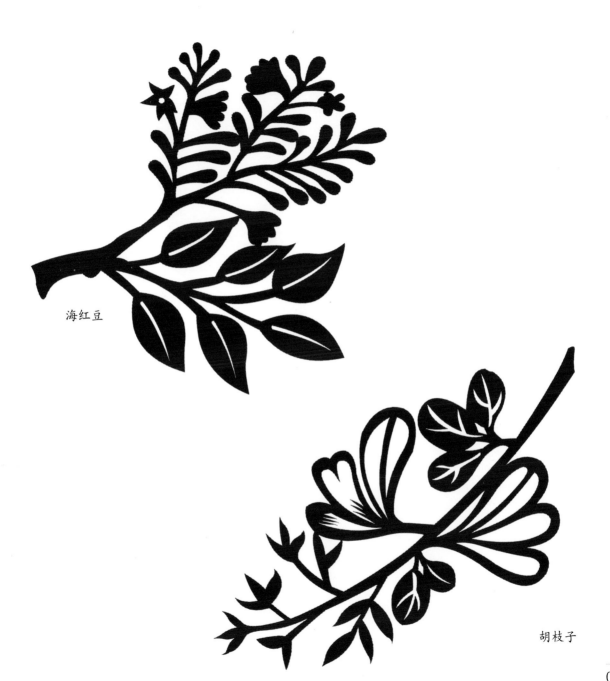

海红豆

胡枝子

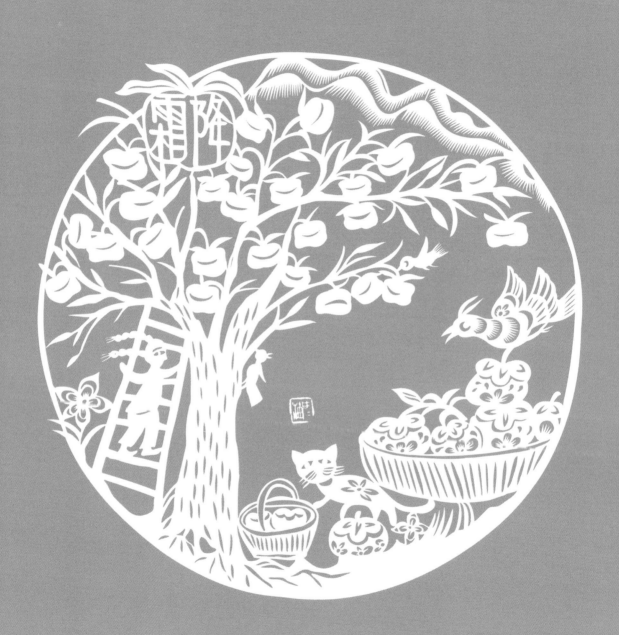

【节气简介】

霜降，秋季的最后一个节气，在每年的 10 月 23 日或 24 日。霜降时节，天气渐寒，露结为霜，处处深秋景象。"霜"是天气凉、昼夜温差大的代表，这也正是霜降时节的气候特点。

主图介绍

霜降时节，柿子成熟了，人们上树采摘，猫儿来了，小鸟来了，作品充满了丰收的喜悦。画面树干处以柳叶纹刻画树皮的纹路，远山则运用了坚硬、刚健的锯齿纹表现山势的挺拔。

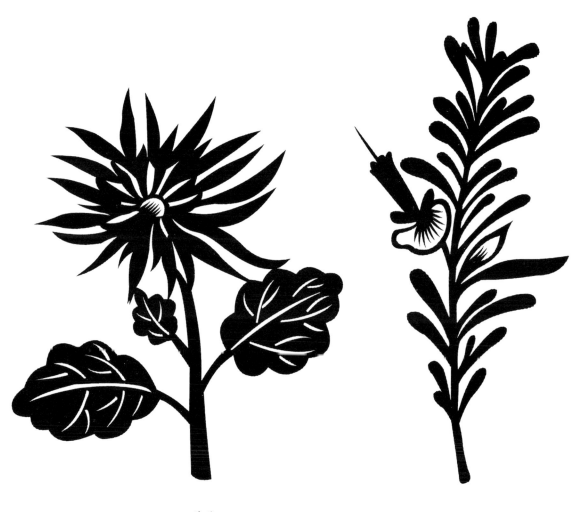

菊花　　　　　　　　　　　迷迭香

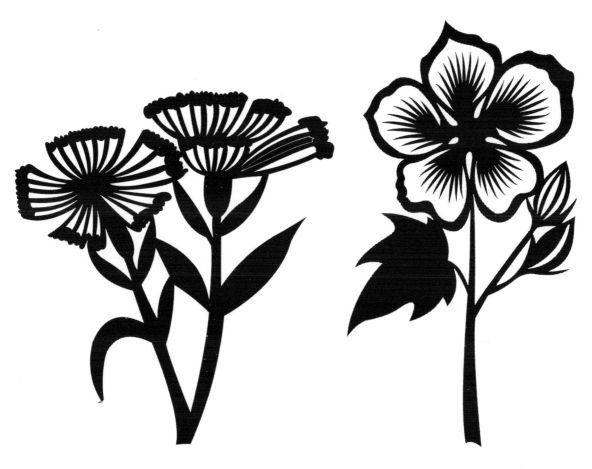

石竹　　　　　　　　　　　　　木芙蓉

冬

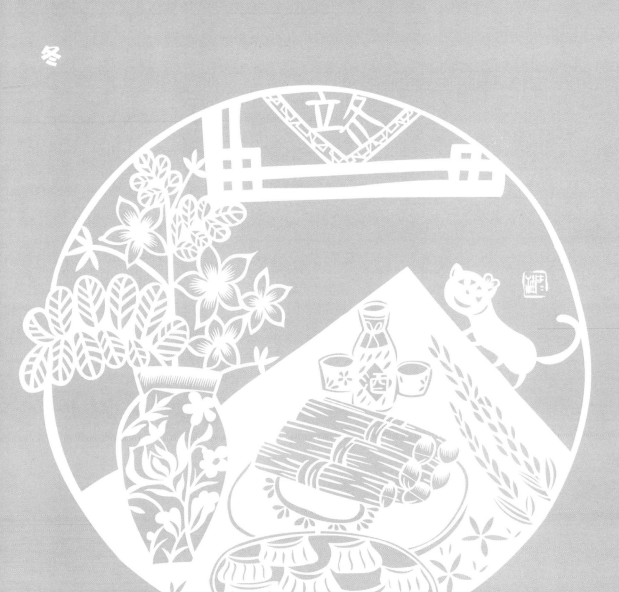

【节气简介】

立冬是冬季的第一个节气,在每年的11月7日或8日。立冬是"四时八节"之一,表示自此进入了冬季。立冬时节,一年的田间耕作结束,万物进入休养、收藏的状态。立冬是我国民间非常重视的季节节点之一,是享受丰收、休养生息的时节,人们期望通过冬季的休养,让来年生活兴旺如意。

主图介绍

冬天来了,人们活动的主要场所从户外转到了室内。作品表现了民间在立冬这一天吃饺子的画面,桌上的甘蔗、稻子都象征着这一年的生活富足和美好。整幅作品较多地运用了阴剪柳叶纹,柳叶纹短而灵活的线条,让画面富有装饰性。

单体剪花

东红花

格桑花

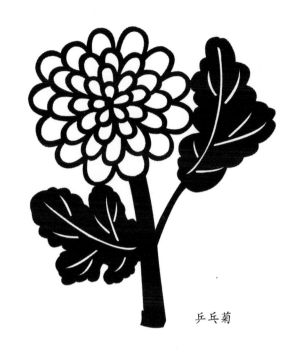

乒乓菊

蝴蝶兰

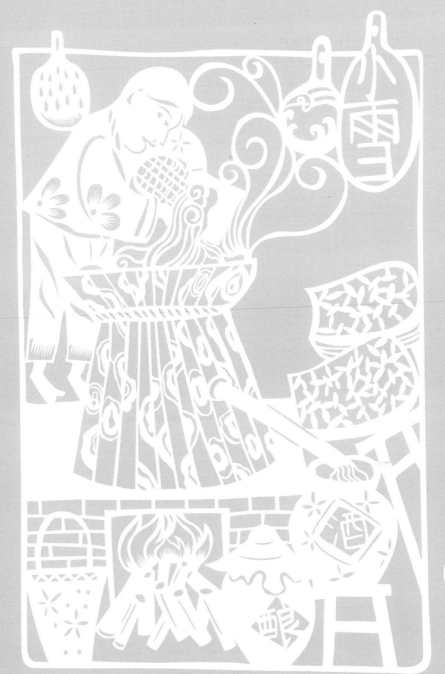

【节气简介】

　　小雪是冬季的第二个节气，在每年的 11 月 22 日或 23 日。小雪是反映降水与气温变化趋势的节气，在它之后，降水量渐增，天气越来越冷。"雪"是寒冷天气的代表，但小雪时节不一定会降雪。

主图介绍

　　小雪时节，人们开始蒸糯米酿酒。作品为长方形构图，有较强的叙事性。烟火运用了阳剪的旋涡纹，与左上方阴剪的人物疏密对比强烈，画面颇具美感。

单体剪花

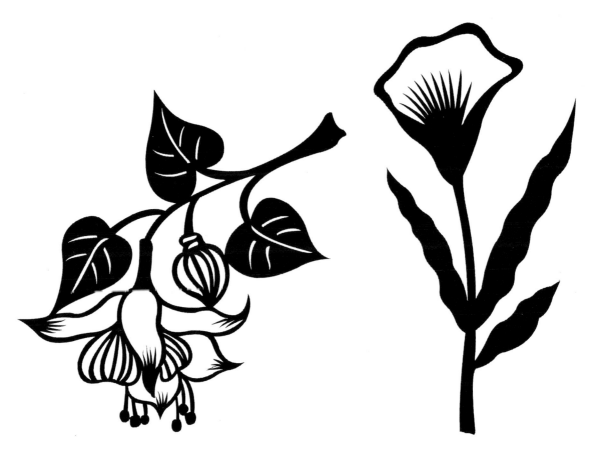

灯笼花　　　　　　　　　　　　　马蹄莲

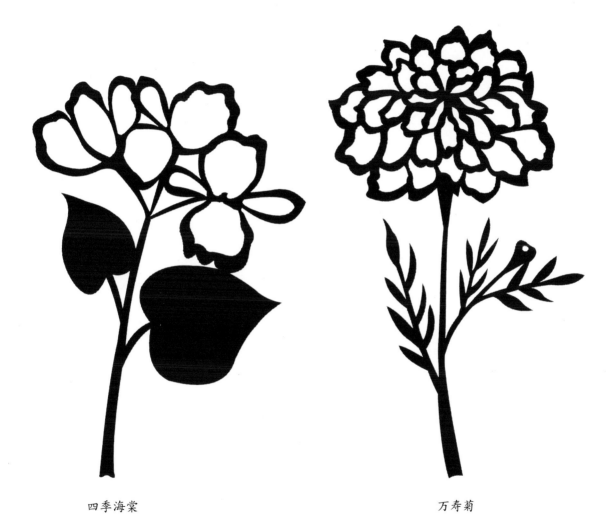

四季海棠　　　　　　　　　　　万寿菊

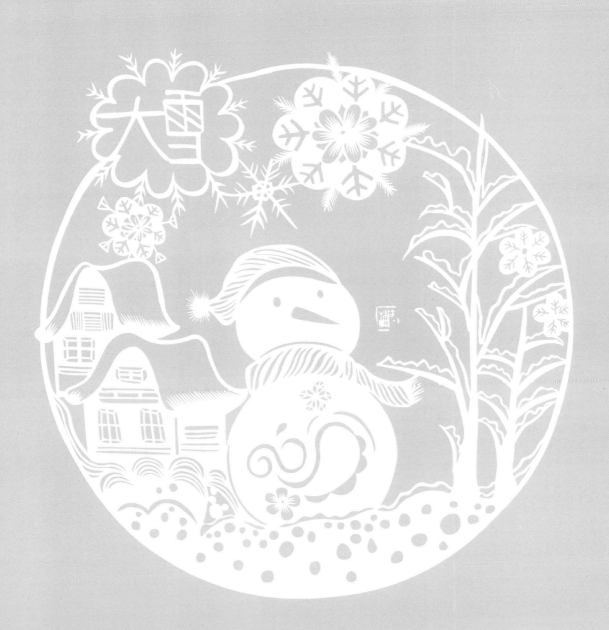

【节气简介】

　　大雪，冬季的第三个节气，在每年的 12 月 6 日或 7 日。大雪也是反映降水与气温变化趋势的节气，在它之后一段时间内，降水量增多，气温显著下降，雾多且浓。大雪时节，通常黄河流域降雪次数增多，偶有积雪。

主图介绍

　　大雪时节，是人们可以玩雪、堆雪人的季节。画面以雪人为主体，背景的房屋有着厚厚的积雪，天空飘着片片雪花，整体风格极具童趣。作品运用了大大小小的圆点纹表现地面的雪球。

单体剪花

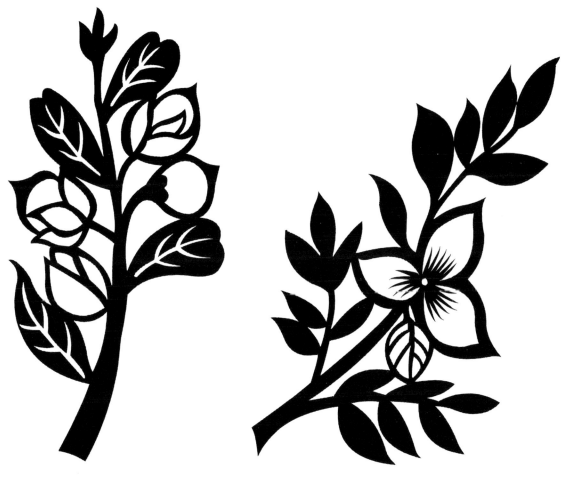

滨枬花　　　　　三角花

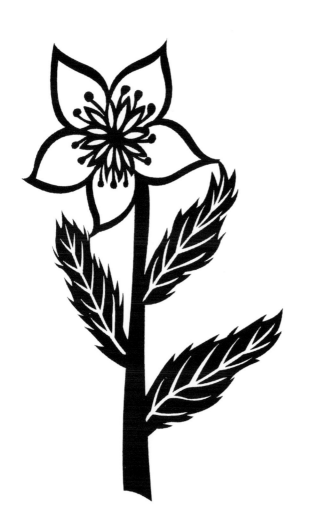

铁筷子花

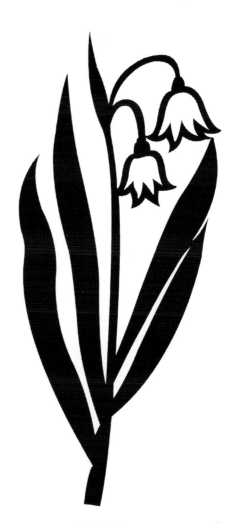

夏雪片莲

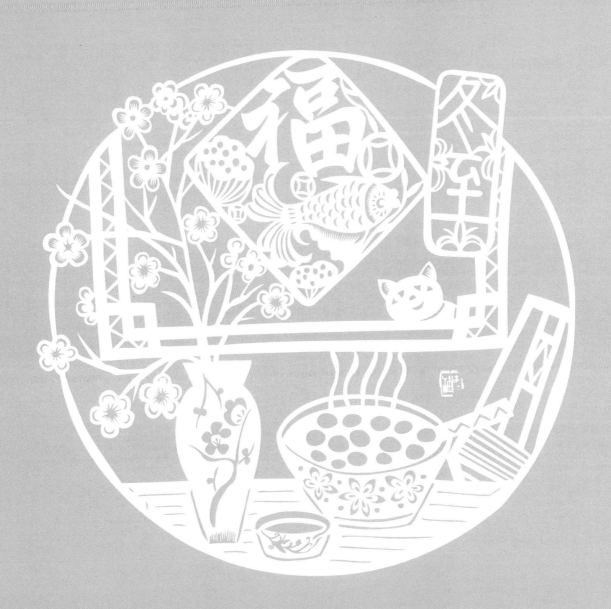

【节气简介】

冬至是冬季的第四个节气，在每年的 12 月 21 日或 22 日。冬至是"四时八节"之一，被视为冬季的大节日，也是中国民间的传统祭祖节日。古代，民间有"冬至大如年"的讲法。时至冬至，天气由凉到寒，民间由此开始"数九"计算寒天。民谚："夏至三庚入伏，冬至逢壬数九。"

主图介绍

作品表现了冬至吃汤圆、梅花瓶中立的温馨场景。画面中多处采用了阴阳结合式剪纸技法。窗花中的鱼儿身上用了较多月牙纹，瓶中梅花用了较多锯齿纹。梅花花瓣中的锯齿纹处理得较柔和密集，表现出了花卉的灵动之感。

单体剪花

红掌 鸡冠花

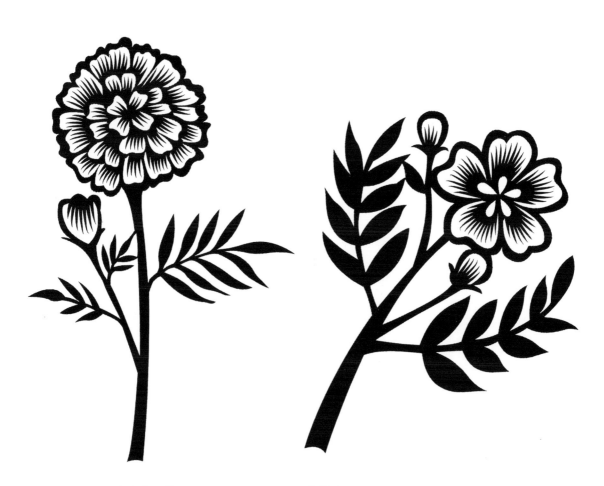

重瓣非洲菊　　　　　　黄槐决明

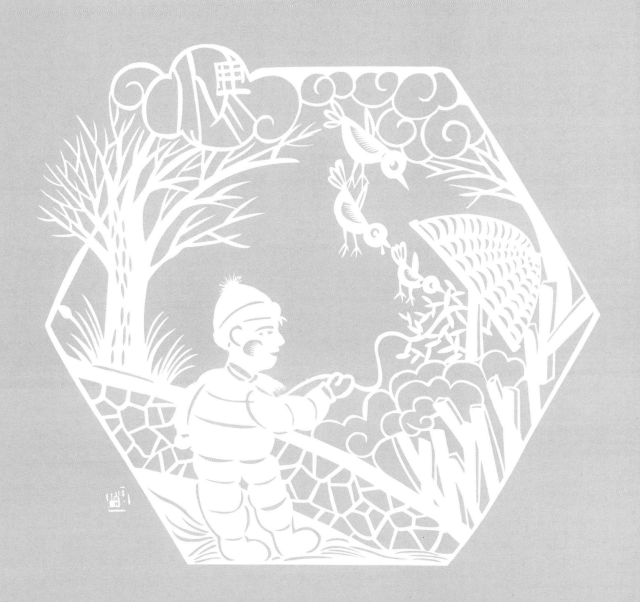

【节气简介】

　　小寒在每年的 1 月 5 日或 6 日，是冬季的第五个节气。它与大寒、小暑、大暑及处暑一样，是表示气温冷暖变化的节气。小寒的特点就是寒冷，浓雾多发。小寒以后，我国大部分地区达严寒时期。

主图介绍

　　小寒开始气候寒冷，人们穿上了厚棉袄，作品表现了孩童在户外捕捉小鸟的有趣场景，极富童趣。作品中，细长且排列有序的月牙纹表现出了阴剪的孩童身上棉袄的厚度，疏密有致的月牙纹表现出了簸箕的质感。

单体剪花

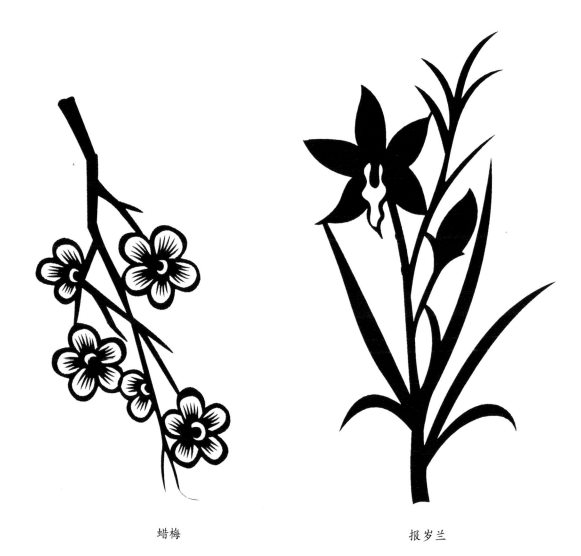

蜡梅

报岁兰

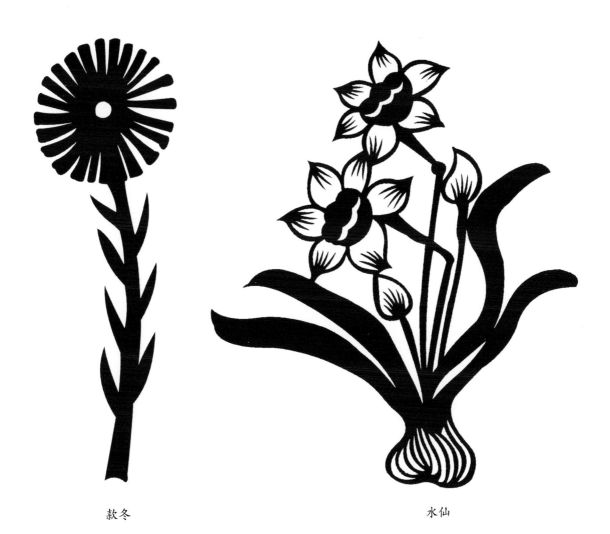

款冬　　　　　　　　　　　　水仙

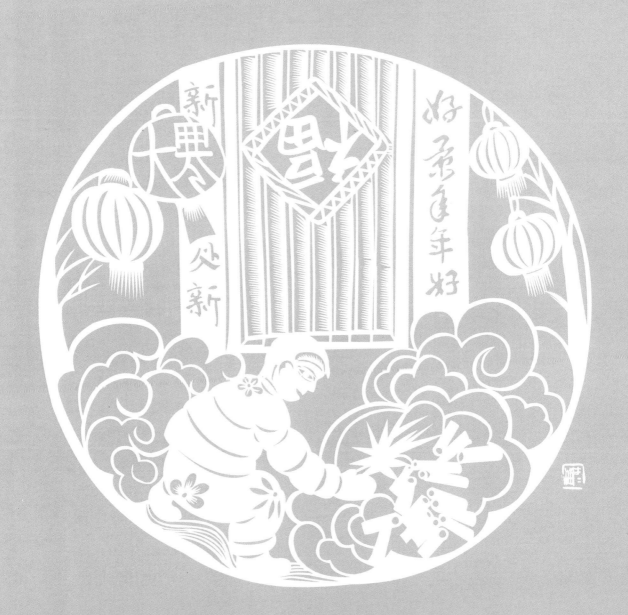

【节气简介】

大寒在每年的 1 月 20 日或 21 日，是冬季的最后一个节气，亦是一年中最寒冷的时节。大寒在岁终，冬去春来，大寒一过，即将进入一个新的轮回。在民间，大寒至立春期间有许多除旧迎新的习俗活动。

主图介绍

门上贴了新的福字和对联，树上挂了灯笼，孩童在放炮仗。作品表现了大寒除旧布新、岁末庆、过大年的场景。画面运用了较多云纹，表现爆竹燃放时的热闹气氛。

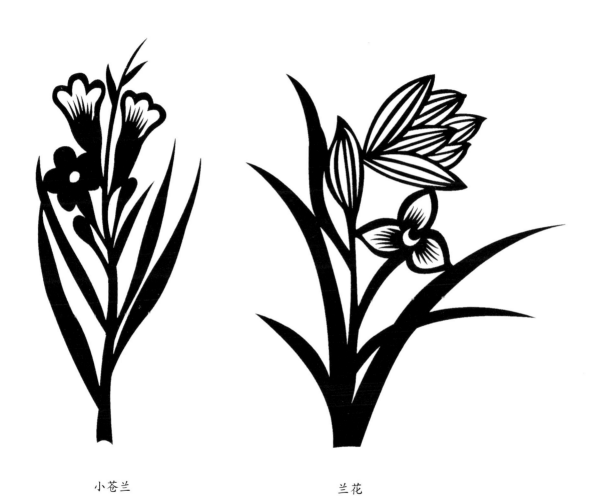

小苍兰 兰花

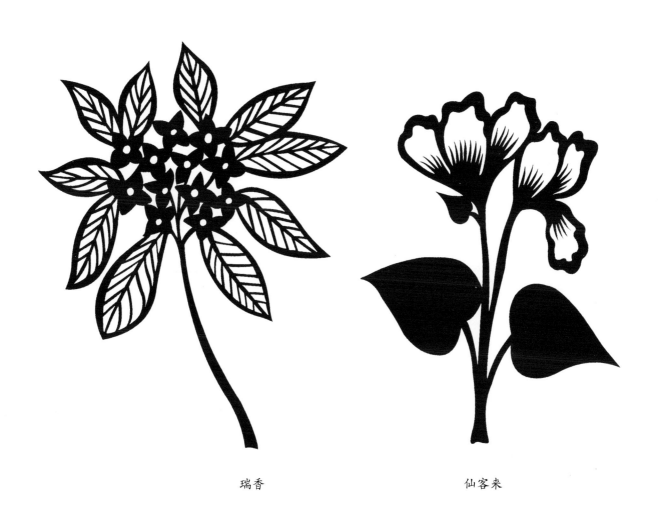

瑞香　　　　　　　　　　　仙客来

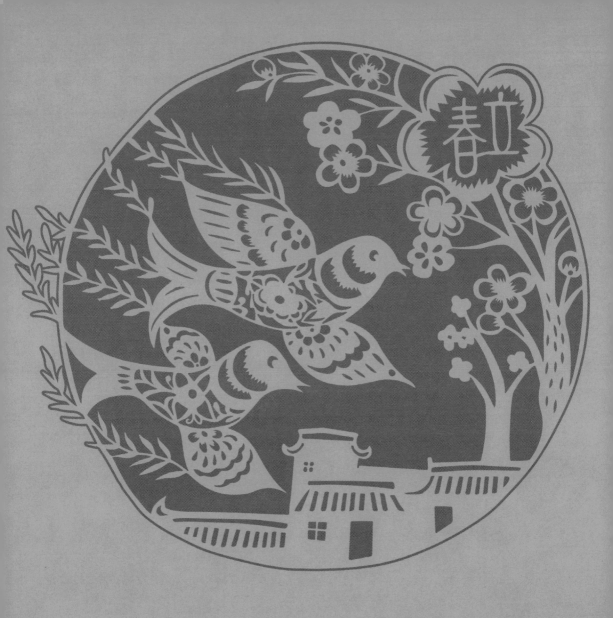

立春

《纸上四季——二十四节气剪纸图录》随书附赠剪纸图稿

依照图稿剪刻完成后，请翻至背面展示作品

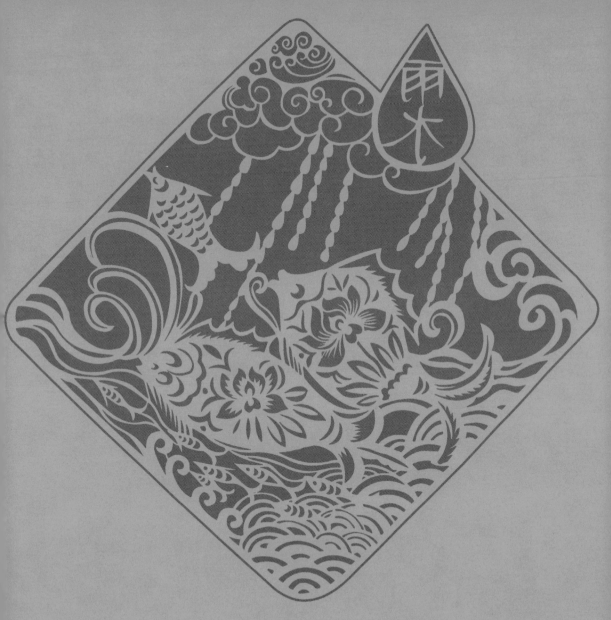

《纸上四季——二十四节气剪纸图录》随书附赠剪纸图稿

依照图稿剪刻完成后，请翻至背面展示作品

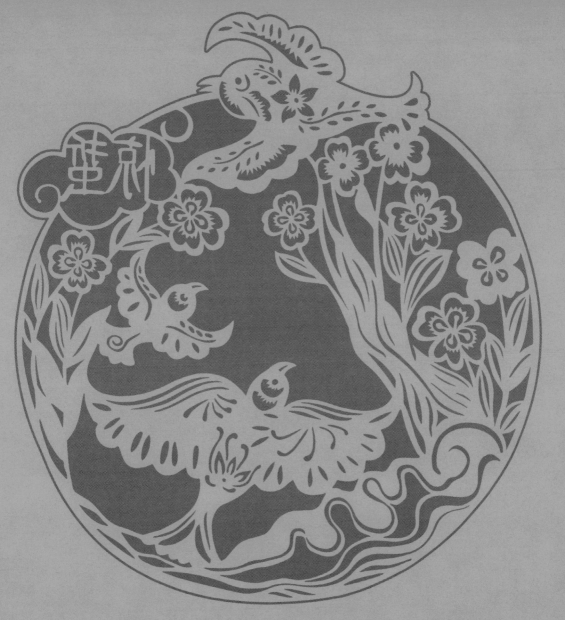

《纸上四季——二十四节气剪纸图录》随书附赠剪纸图稿

依照图稿剪刻完成后，请翻至背面展示作品

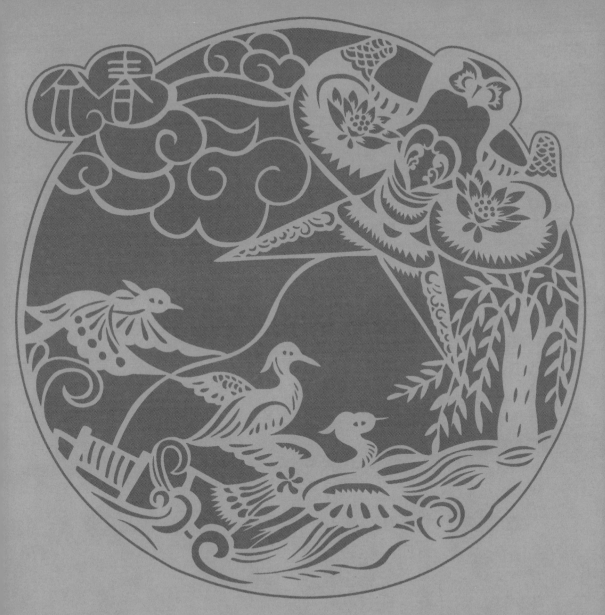

《纸上四季——二十四节气剪纸图录》随书附赠剪纸图稿

依照图稿剪刻完成后，请翻至背面展示作品

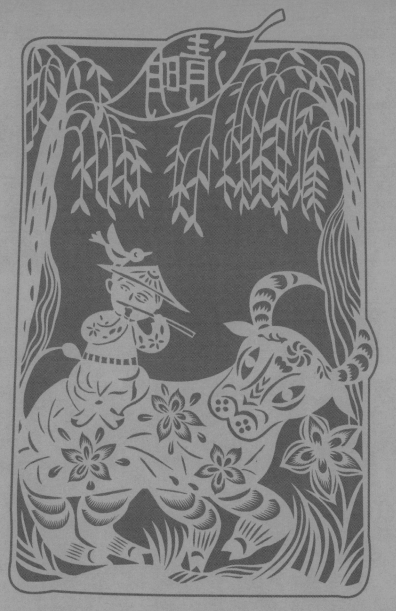

《纸上四季——二十四节气剪纸图录》随书附赠剪纸图稿

依照图稿剪刻完成后，请翻至背面展示作品

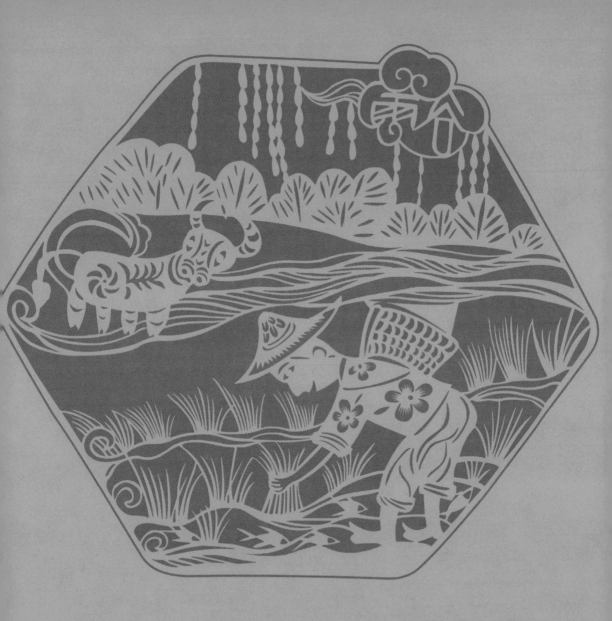

《纸上四季——二十四节气剪纸图录》随书附赠剪纸图稿

依照图稿剪刻完成后，请翻至背面展示作品

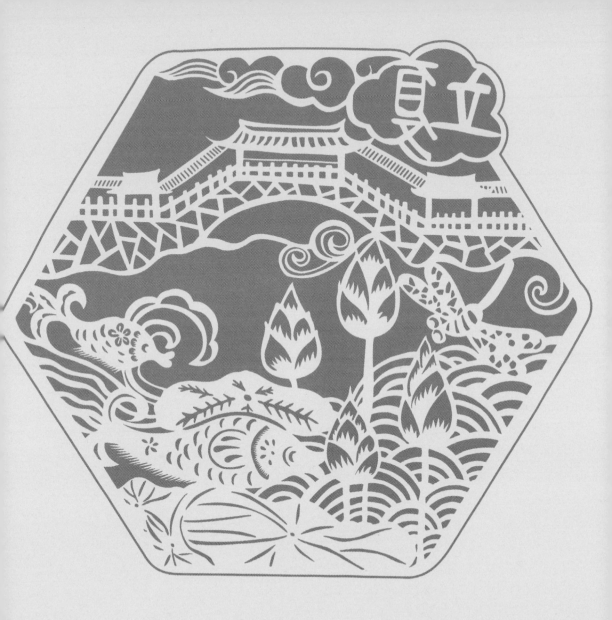

《纸上四季——二十四节气剪纸图录》随书附赠剪纸图稿

依照图稿剪刻完成后，请翻至背面展示作品

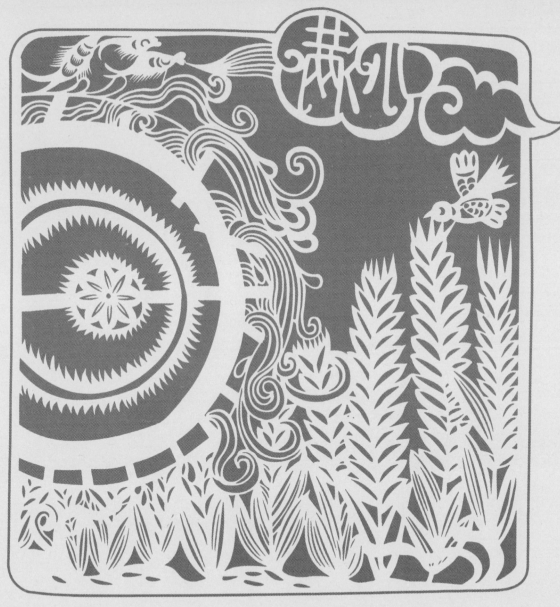

《纸上四季———二十四节气剪纸图录》随书附赠剪纸图稿

依照图稿剪刻完成后，请翻至背面展示作品

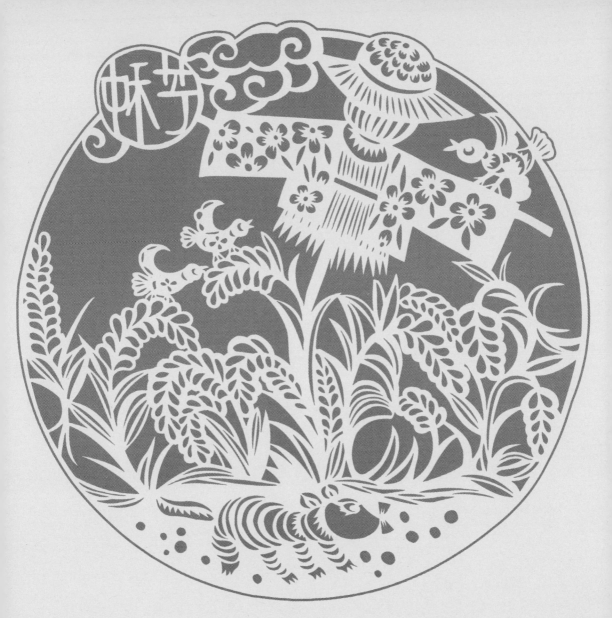

《纸上四季——二十四节气剪纸图录》随书附赠剪纸图稿

依照图稿剪刻完成后，请翻至背面展示作品

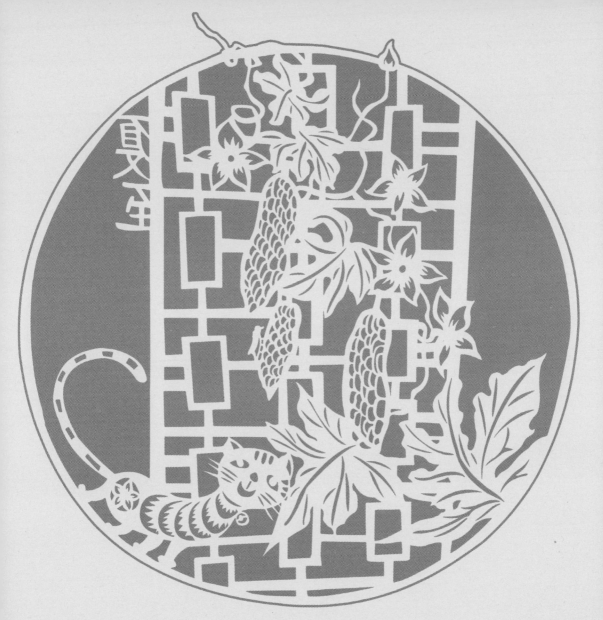

《纸上四季——二十四节气剪纸图录》随书附赠剪纸图稿

依照图稿剪刻完成后，请翻至背面展示作品

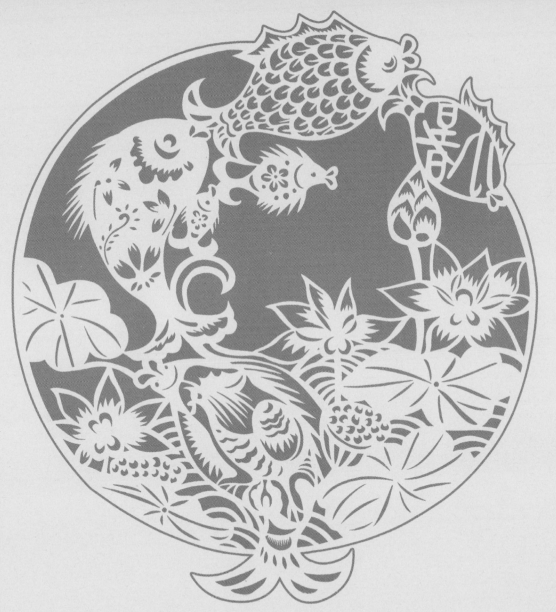

《纸上四季——二十四节气剪纸图录》随书附赠剪纸图稿

依照图稿剪刻完成后，请翻至背面展示作品

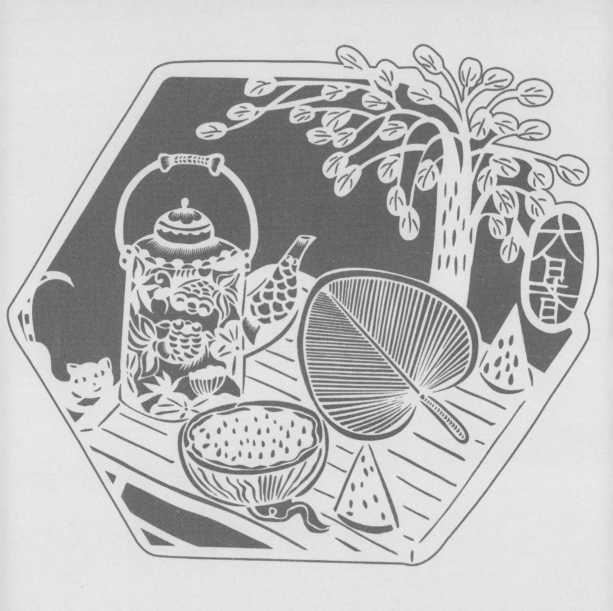

《纸上四季——二十四节气剪纸图录》随书附赠剪纸图稿

依照图稿剪刻完成后，请翻至背面展示作品

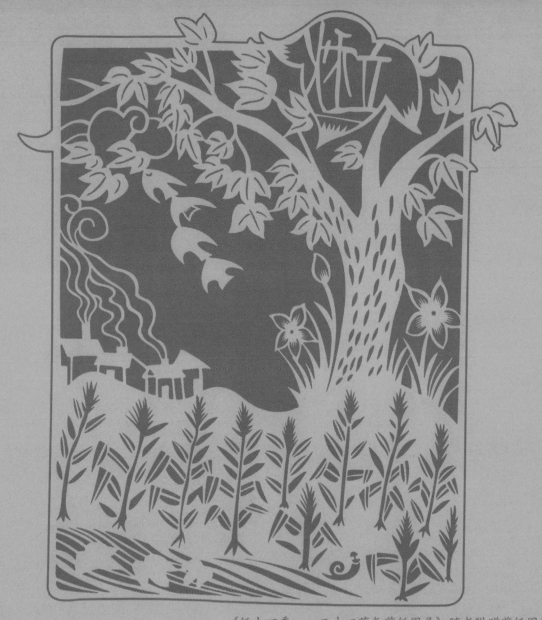

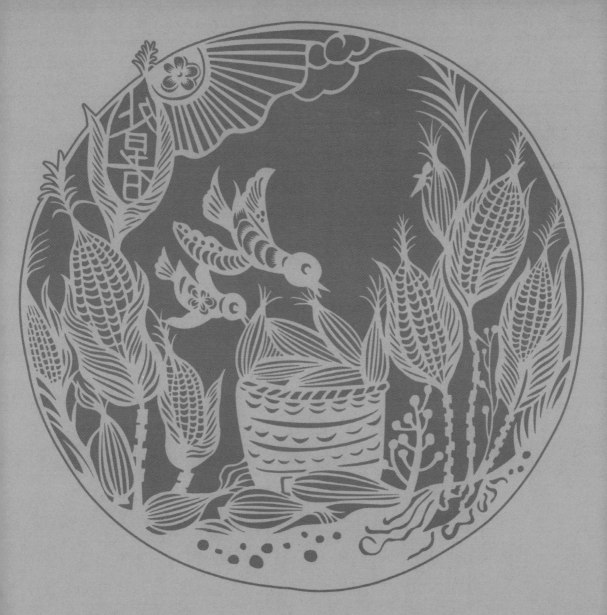

《纸上四季——二十四节气剪纸图录》随书附赠剪纸图稿

依照图稿剪刻完成后，请翻至背面展示作品

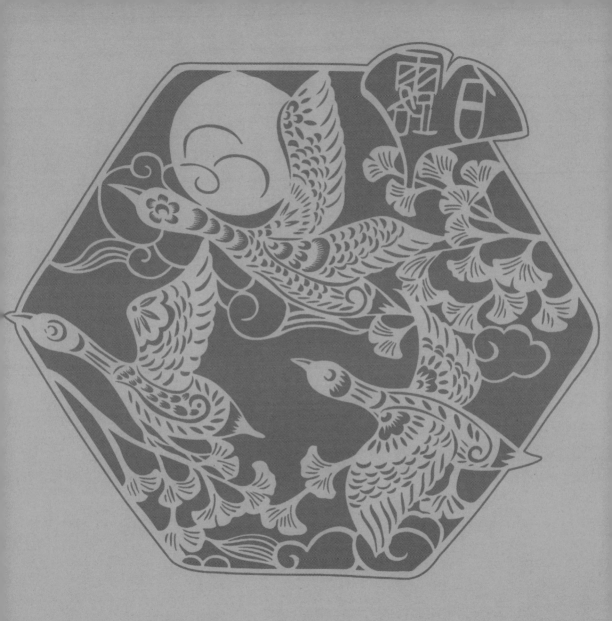

《纸上四季——二十四节气剪纸图录》随书附赠剪纸图稿

依照图稿剪刻完成后，请翻至背面展示作品

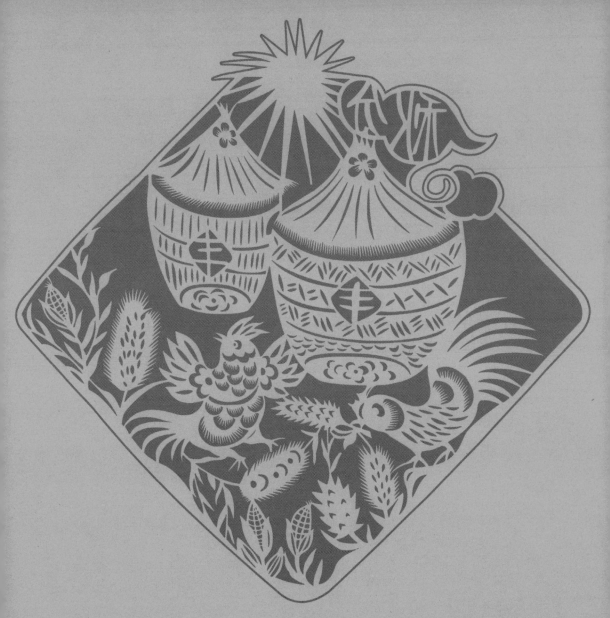

《纸上四季———二十四节气剪纸图录》随书附赠剪纸图稿

依照图稿剪刻完成后，请翻至背面展示作品

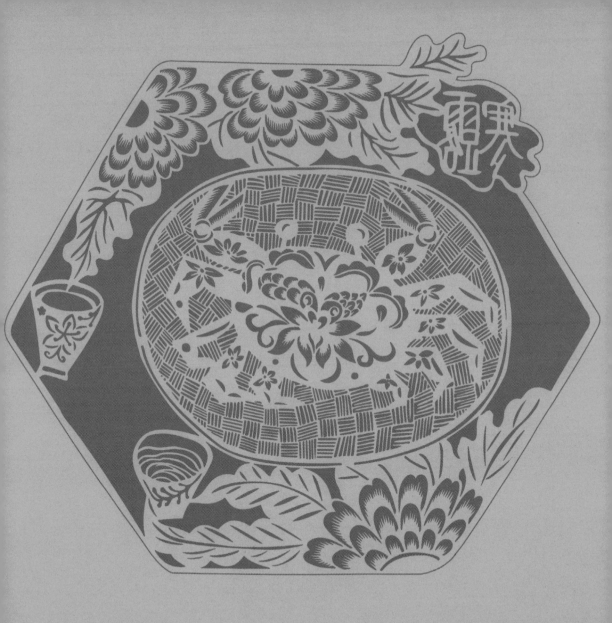

《纸上四季——二十四节气剪纸图录》随书附赠剪纸图稿

依照图稿剪刻完成后，请翻至背面展示作品

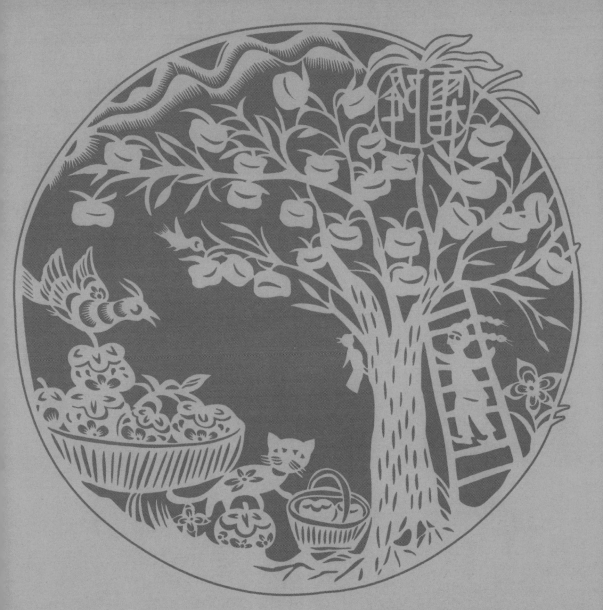

《纸上四季——二十四节气剪纸图录》随书附赠剪纸图稿

依照图稿剪刻完成后，请翻至背面展示作品

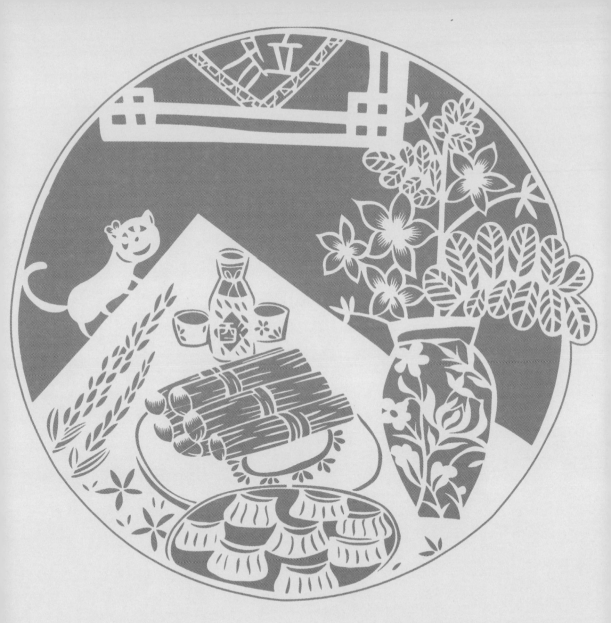

《纸上四季——二十四节气剪纸图录》随书附赠剪纸图稿

依照图稿剪刻完成后，请翻至背面展示作品

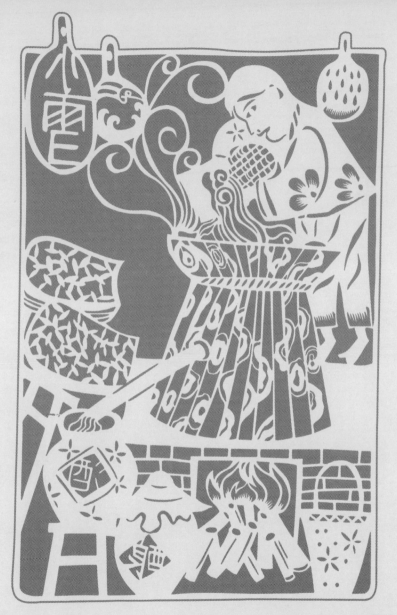

《纸上四季———二十四节气剪纸图录》随书附赠剪纸图稿

依照图稿剪刻完成后，请翻至背面展示作品

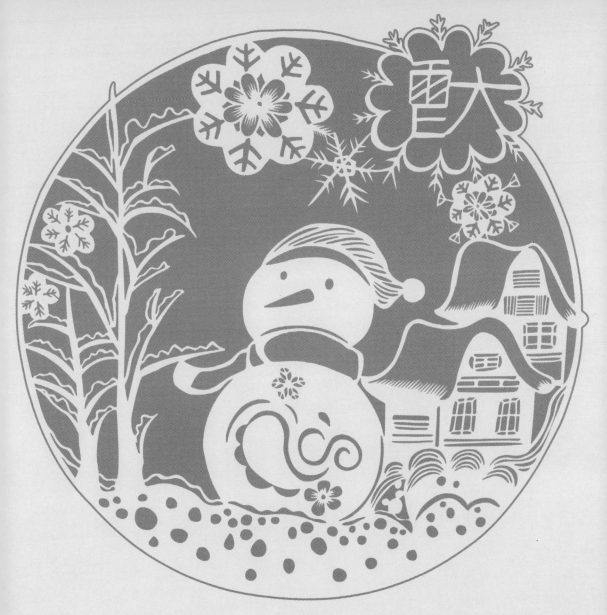

《纸上四季——二十四节气剪纸图录》随书附赠剪纸图稿

依照图稿剪刻完成后，请翻至背面展示作品

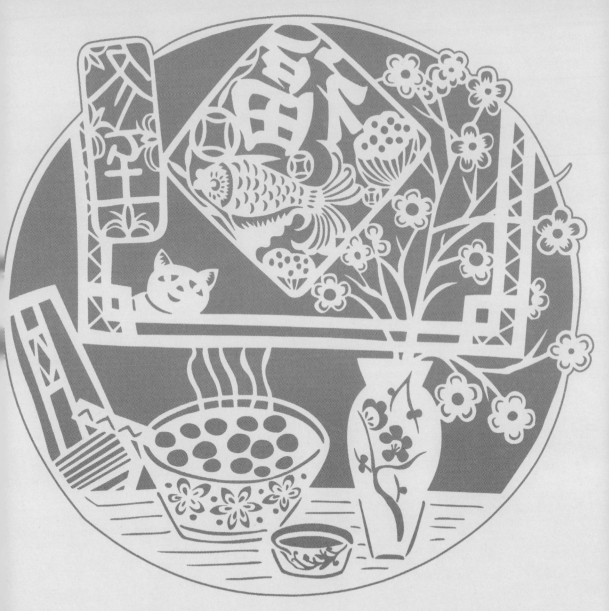

《纸上四季——二十四节气剪纸图录》随书附赠剪纸图稿

依照图稿剪刻完成后，请翻至背面展示作品

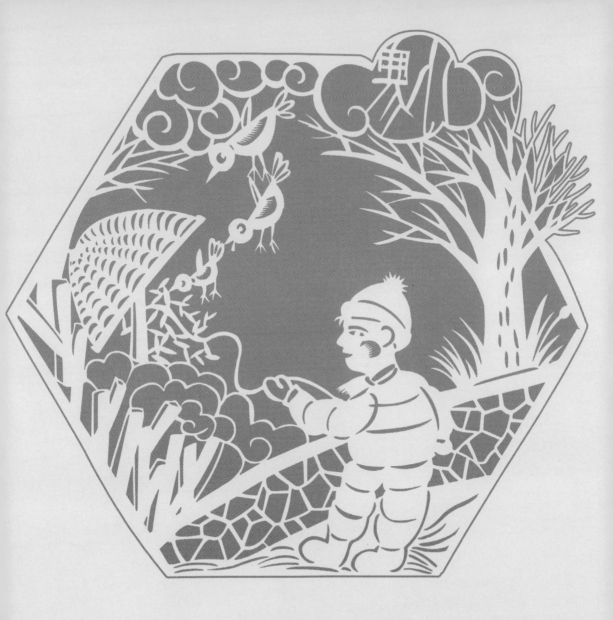

《纸上四季——二十四节气剪纸图录》随书附赠剪纸图稿

依照图稿剪刻完成后，请翻至背面展示作品

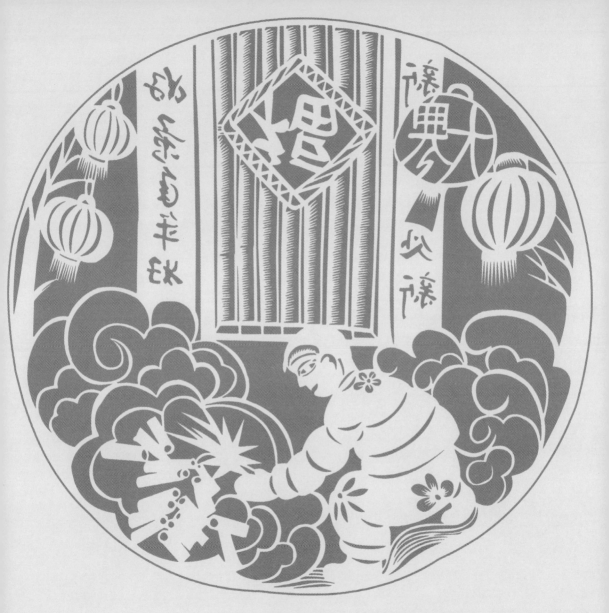

《纸上四季——二十四节气剪纸图录》随书附赠剪纸图稿

依照图稿剪刻完成后，请翻至背面展示作品